BilderWelten
Bild-Betrachtungen in Leichter Sprache

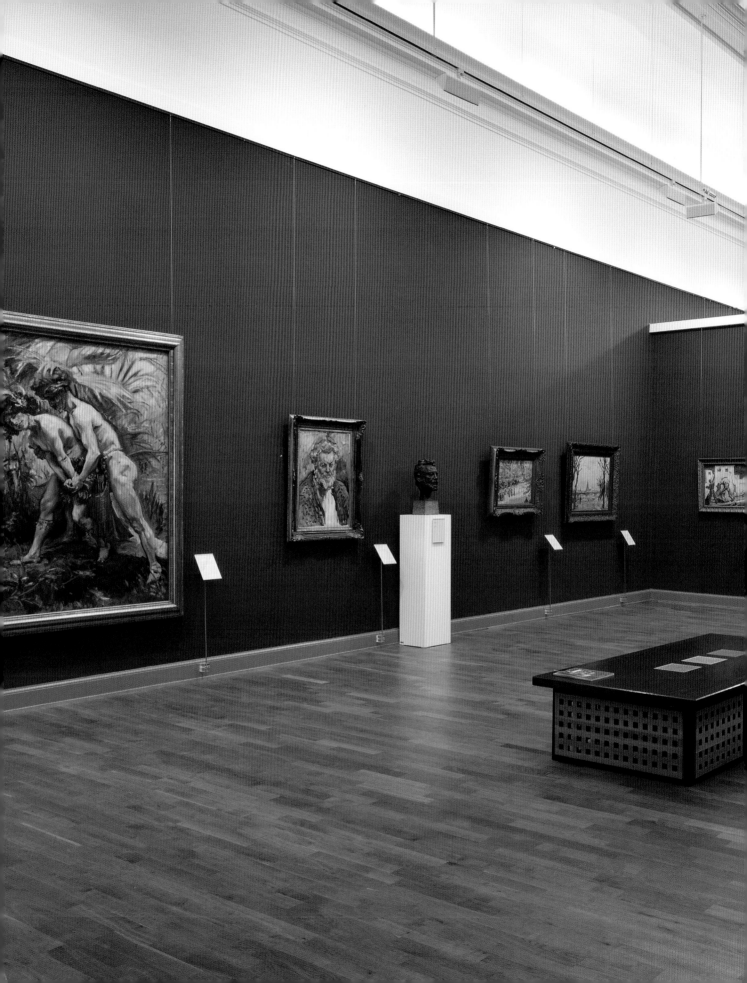

BilderWelten
Bild-Betrachtungen in Leichter Sprache

Bild und Bildung in Theorie und Praxis

Dagmar-Beatrice Gaedtke-Eckardt

GEFÖRDERT DURCH

Niedersächsisches Ministerium
für Wissenschaft und Kultur

IN ZUSAMMENARBEIT MIT

hannoversche
werkstätten

EINE INSTITUTION DES LANDES

Niedersachsen

SANDSTEIN VERLAG · DRESDEN

Teil 3
Bild und Bildung
in Praxis und Theorie

Vorwort

Nachhaltige Bildungserfahrungen in jeder Lebensphase – Stichwort lebenslanges Lernen –, die Ratifizierung der UN-Konvention über die Rechte von Menschen mit Behinderungen mit dem Ziel der Bildungsgerechtigkeit, kulturelle Partizipation und Identitätsstiftung für Menschen mit Migrationshintergrund oder für Flüchtlinge, all das sind Anforderungen, die aktuell an Museen gestellt werden.

Lebenslange, interkulturelle und barrierefreie Bildungsmöglichkeiten setzen zahlreiche Anpassungen voraus. Mit einer Orientierung an neuen Bezugswissenschaften wie der Bildwissenschaft und der Bildungswissenschaft sowie auf die Erweiterung der Allgemeinbildung zielende Kunst-Betrachtungen, die in Leichter Sprache verfasst wurden, wird mit vorliegender Publikation ein Schritt in Richtung eines inklusiven Museums, eines Museums für alle Menschen, unternommen.

Leichte Sprache unterstützt nicht nur Menschen mit intellektuellen Beeinträchtigungen, sondern auch Menschen mit anderen Handicaps sowie Menschen mit Demenz. Eine eingeschränkte Sehfähigkeit bereitet Schwierigkeiten, kleingedruckte Texte oder Texte in abgedunkelten Räumen zu entziffern. Nicht zuletzt die eigenen Museumsbesuche im Rahmen eines Auslandsaufenthalts verdeutlichen, wie viele Menschen Schwierigkeiten haben, Texte in einer Fremdsprache zu verstehen. Doch auch die Fachsprache stellt häufiger ein Hindernis beim Verstehen dar und – fachfremd ist jeder – in vielen Bereichen.

Für diese Menschen ist das Buch gedacht, es richtet sich jedoch gleichermaßen an ein Fachpublikum, das sich mit Fragen der Museumsarbeit, der Bildwissenschaft, der Bildungswissenschaft auseinandergesetzt. Das Buch ist in der Überzeugung verfasst worden, dass Interdisziplinarität neue Horizonte öffnet. Der Text ist im Dialog entstanden und er hat die Aufgabe, den Dialog zu fördern: den Dialog zwischen unterschiedlichen Menschen, zwischen der Theorie und der Praxis, zwischen Betrachter und Bild.

Das Buch und die darin eingesetzte inklusive Didaktik blenden die Unterschiede nicht aus, aber zeigen auf, wie der Heterogenität individuell begegnet werden kann, so dass ein Museum für alle ein erreichbares Ziel darstellt.

Die Basis für das Projekt stellt die finanzielle Unterstützung durch das Niedersächsische Ministerium für Wissenschaft und Kultur dar.

Das finden Sie im Buch

Ein Vorwort in schwerer Sprache.

Das Buch hat 3 Teile:

Der 1. Teil ist in Leichter Sprache geschrieben.

Im 1. Teil steht etwas über das Buch.

— Für wen das Buch geschrieben wurde.

— Wer das Buch geschrieben hat.

— Warum das Buch geschrieben wurde.

— Warum es wichtig ist, Bilder zu verstehen.

— Warum es manchmal schwierig ist, Bilder zu verstehen.

— Wie es einfacher wird, Bilder zu verstehen.

— Was im 2. Teil vom Buch steht.

Der 2. Teil ist in Leichter Sprache geschrieben.

Im 2. Teil geht es um Kunst-Werke.

Es geht darum, die Bilder anzusehen.

Und über die Bilder nachzudenken.

— Wir stellen ausgewählte Kunst-Werke vor.

— In einer besonderen Art und Weise.

— Wir stellen den Künstler vor.

— Es gibt zusätzliche Informationen zum Beispiel:

über Wein

über Religion

über die Gesellschaft.

Der 3. Teil ist in schwerer Sprache geschrieben.

Im 3. Teil geht es um Pädagogik.

Hier werden zusätzliche Informationen gegeben.

Über das methodische Vorgehen.

Am Ende vom Buch finden sich Informationen:

Welche Fach-Literatur für dieses Buch benutzt wurde.

Nicht alles in diesem Teil stammt von der Autorin.

Andere Autoren haben wichtige Erkenntnisse geliefert.

Andere Autoren haben Anregungen gegeben.

In wissenschaftlichen Büchern ist es erforderlich,

die Gedanken anderer Autoren zu kennzeichnen.

Und die Autoren zu nennen.

Dafür gibt es Anmerkungen.

Jede Anmerkung hat eine kleine Zahl.

Die Zahl ist hoch-gestellt.

Am Ende vom Buch findet sich die Zahl wieder.

Und die Information.

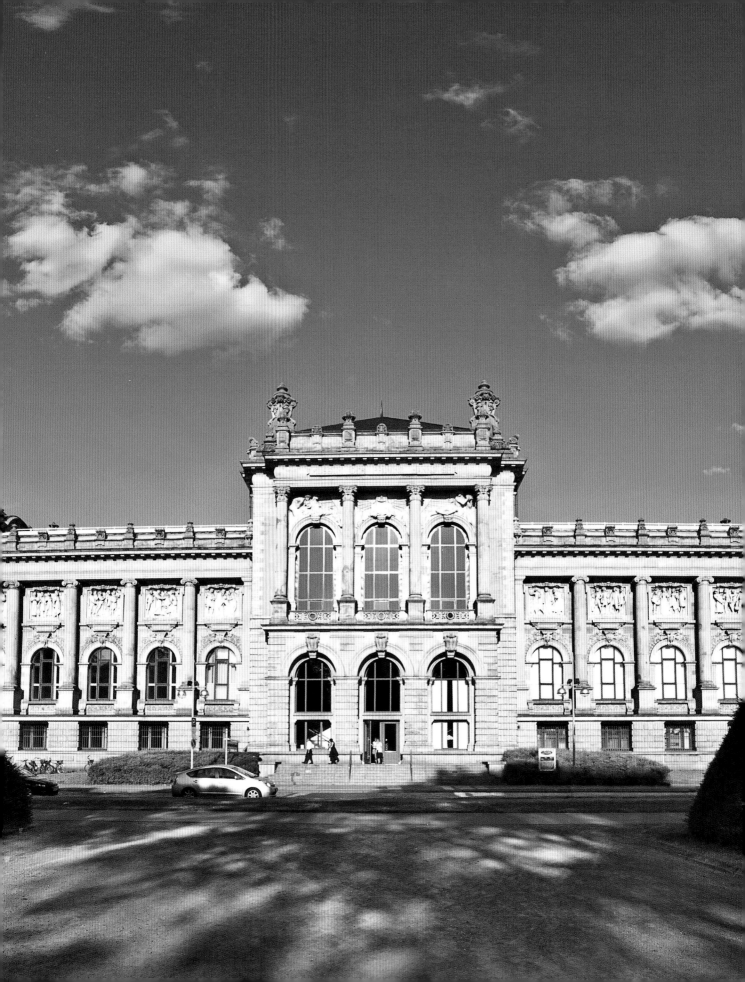

das buch ist teil des
großen projekts:
ein museum für alle.
alle menschen haben
das gleiche recht auf
bildung und teilhabe
am gesellschaftlichen
leben und an kunst
und kultur.

Ein Museum für alle Menschen

Das Buch ist Teil eines großen Projekts.

Das Projekt heißt: Ein Museum für alle!

Alle Menschen haben das gleiche Recht auf Bildung.

Und das Recht auf Teilhabe:

— am gesellschaftlichen Leben

— an Kunst und Kultur.

Museen[1] sind Orte,

an denen Teilhabe und Bildung möglich sind.

Museen haben die Aufgabe,

Teile ihrer Sammlung zu zeigen.

Zum Vergnügen der Besucher.

Und zum Nachdenken.

Das Landes-Museum Hannover hat eine große Sammlung.

Von Kunst-Werken.

Und von anderen Dingen.

Die Kunst-Werke stammen aus 8 Hundert Jahren.

Die Kunst verändert sich mit der Zeit.

Wie die Mode.

Eine Sprache für viele Menschen

Viele Menschen können Texte in schwerer Sprache **nicht** gut lesen.

Dafür gibt es viele Gründe.

Das Buch hilft den Menschen,
— die die deutsche Sprache **nicht** so gut verstehen
— die Schrift **nicht** gut lesen können
— die Texte **nicht** so gut verstehen
— mit der Krankheit Demenz.

Das Buch ist in Leichter Sprache geschrieben.

Leichte Sprache bedeutet:

Man muss auf viele Regeln achten.

Menschen mit Lern-Schwierigkeiten sind Fach-Leute.

Das sind die Prüfer für Leichte Sprache.

Nur die Prüfer können entscheiden:

Der Text ist gut.

Das Buch ist zusammen mit den Mitarbeitern

im Büro für Leichte Sprache entstanden.

Das Büro für Leichte Sprache der Hannoverschen Werkstätten.

Die Mitarbeiter und Mitarbeiterinnen haben meine Texte

zu den Kunst-Werken in Leichte Sprache übersetzt.

Die Mitarbeiter und Mitarbeiterinnen haben alle Texte

in Leichter Sprache geprüft.

Die Kunst-Werke des Landes-Museums sollen alle Menschen erfreuen.

Dafür haben viele Menschen lange gearbeitet:

Alexa Köppen.

Sie leitete das Büro für Leichte Sprache.

Und Ihre Mitarbeiter:

— Maike Busch

— Andreas Finken

— Sebastian Poerschke

— Marc Prüsse

— Uwe Reinecke

— Petra Voller.

Das Niedersächsische Ministerium für Wissenschaft und Kultur

hat das Geld für das Projekt gegeben.

Ohne diese Hilfe wäre das Projekt **nicht** möglich gewesen.

Allen vielen Dank!

PD Dr. Gaedtke-Eckardt | Idee und Projektleitung

»wir leben mit bildern
und wir verstehen
die welt in bildern«[2]

Eine Welt voller Bilder

Längst hat das Bild alle Bereiche des Lebens erobert.

Es gibt immer mehr Bilder

und dafür immer weniger Text.

Für jeden Menschen ist es wichtig,

Bilder zu verstehen.

Jeder Mensch braucht Bild-Lese-Kompetenz.

Was bedeutet Bild-Lese-Kompetenz?

Wir sind es gewohnt, Texte zu lesen.

Bilder kann man auch lesen:

Man kann Bilder in Sprache übersetzen.

Um Bilder zu verstehen,

muss man sie lesen können.

Aber man braucht dazu Kompetenz.

Wie beim Lesen von Texten.

Kompetenz heißt:

Man hat die Fähigkeit,

ein bestimmtes Problem zu lösen.

Und man ist bereit,

das Problem zu lösen.

Das Verstehen von Bildern muss jeder lernen.

Das Verstehen von Bildern muss jeder üben.

Das ganze Leben lang.

Besonders gut geht das in einem Kunst-Museum.

Zum Beispiel: im Landes-Museum.

Bilder im Museum

Kunst-Museen sind für alle Menschen gedacht.

Aber viele Menschen besuchen Kunst-Museen **nicht**.

Warum?

Viele Menschen denken:

Wenn man in ein Kunst-Museum geht,

muss man sich mit Kunst auskennen.

Aber in den meisten Schulen

wird Kunst-Geschichte **nicht** unterrichtet.

Und nur ganz wenige Menschen haben

Kunst-Geschichte studiert.

Es ist normal,

wenn man sich mit Kunst-Werken **nicht** so gut auskennt.

Es muss ein anderer Weg gefunden werden,

Menschen die Kunst-Werke näher zu bringen.

Man kann auch sagen:

Es muss eine gute Methode gefunden werden,

ein Bild zu erklären.

Die Methode macht es spannend,

sich mit dem Bild zu beschäftigen.

Bei jedem Bild!

Der Weg zum Kunst-Werk

Die Bilder sind stumm.

Die Bilder müssen in Sprache übersetzt werden.

Vom Betrachter.

Der Betrachter des Kunst-Werks spielt eine wesentliche Rolle.

Das Kunst-Werk ist **für den Betrachter** hergestellt worden.

Auch wenn der Betrachter alles auf einmal sieht.

Der Betrachter kann es nur nacheinander beschreiben.

Mit seinen eigenen Worten.

Der Betrachter beurteilt das Bild

mit seinen eigenen Erfahrungen.

Jeder Betrachter beurteilt das gleiche Bild anders.

Wer will entscheiden, was richtig ist?

Wer will entscheiden, was falsch ist?

Wir machen das ganze Leben lang viele Erfahrungen.

Die Erfahrungen helfen, die Bilder besser zu verstehen.

Die Erfahrungen müssen mit dem Kunst-Werk verbunden werden.

Damit das Kunst-Werk besser verstanden werden kann.

Das ist die schwierigste Aufgabe.

Und das ist die Aufgabe von diesem Buch.

Die Texte im Buch versuchen,

Ihre Erfahrungen mit dem Kunst-Werk zu verbinden.

Und **Sie** können die Bilder lesen!

Wenn wir die Welt in Bildern sehen.

Und wir die Welt in Bildern verstehen.

Dann sind Bilder **nicht** einem bestimmten Fach zugeordnet.

Zum Beispiel: der Kunst-Geschichte.

Man kann Bilder verstehen,

auch wenn man sich mit Kunst **nicht** gut auskennt.

Die Menschen früher

haben sich mit den gleichen Dingen beschäftigt,

die uns beschäftigen.

Die Themen sind gleich geblieben.

Das macht ein altes Bild für uns interessant.

Uns alle betreffen die Themen, die uns jeden Tag begegnen:

Persönlich.

Oder in den Nachrichten.

Und für alle Menschen ist es wichtig,

sich mit diesen Themen zu beschäftigen.

Das kann man an einem schönen Ort tun:

Im Museum!

Die Kunst-Werke zeigen das Leben.

Wenn man die Kunst-Werke genau betrachtet!

Die Aufgabe des Buchs

Das Buch soll Menschen zur Selbst-Bildung anregen.

Selbst-Bildung heißt:

Ich lerne für mich. Und für mein Leben.

Die Idee hinter dem Buch ist:

Jeder Kunst-Betrachter soll über das Kunst-Werk angeregt werden,

— sich mit sich selbst auseinander zu setzen

— sich damit auseinander zu setzen,

wie andere Menschen die Welt sehen.

Die Texte zu jedem Kunst-Werk sind umfangreich.

Es gibt Informationen:

— zum Kunst-Werk

— zum Künstler

— zu besonderen Themen.

Besondere Themen sind zum Beispiel:

— Museen

— Religion

— Vergnügen.

Die besonderen Themen sind mit dem Kunst-Werk verbunden.

Umfangreiche Texte bieten für viele Leser Neues.

Man kann die Texte besser verstehen.

Man kann die Informationen besser behalten.

Man lernt, wie man Bilder verstehen kann.

Wenn Sie den Text zu einem Kunst-Werk gelesen haben,

kennen Sie sich mit einem Kunst-Werk sehr gut aus.

Und Sie haben etwas über den Künstler erfahren.

Und Sie haben etwas über wichtige Themen erfahren.

Wenn Sie alle Texte zu den Kunst-Werken gelesen haben,

wissen Sie viel

— über Kunst

— über das Leben von Künstlern

— über Museen.

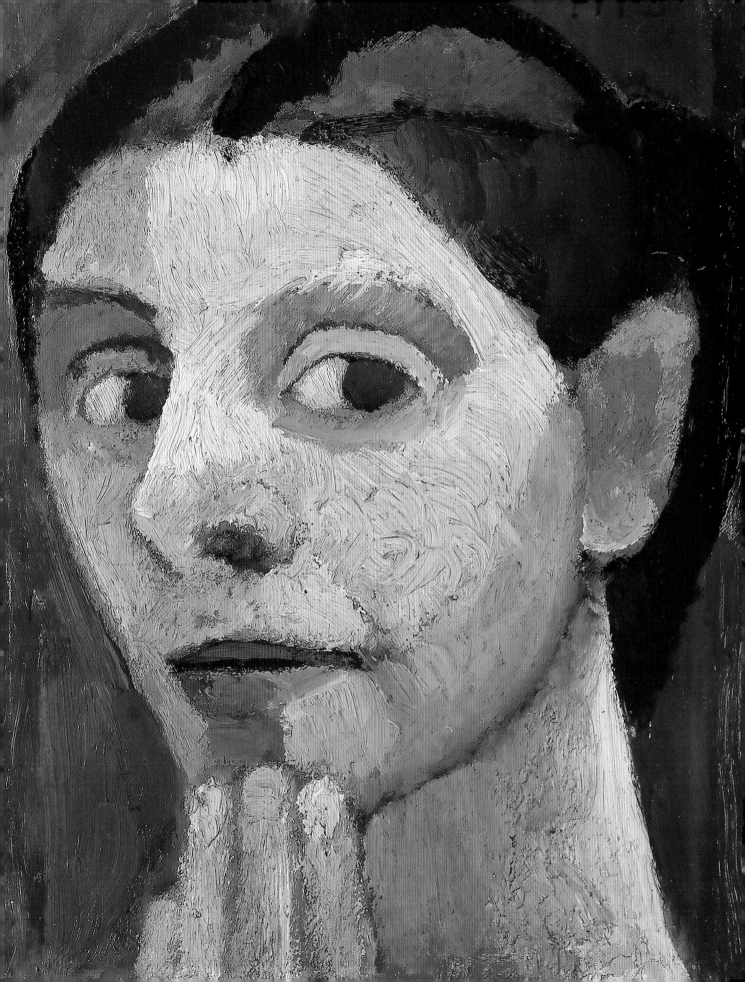

ist es ein porträt?
ein porträt ist ein
bild von einer
bestimmten person.
zum beispiel paula
modersohn-becker.
paula modersohn-
becker war künstlerin.
sie hat sich selbst
gemalt.

So benutzen Sie das Buch im Landes-Museum

Besuchen Sie die Kunst-Welten

im Landes-Museum in Hannover.

Nehmen Sie das Buch mit.

Auf den nächsten Seiten sind 7 kleine Fotos von Kunst-Werken.

Suchen Sie sich ein Kunst-Werk aus.

Die Museums-Aufsicht zeigt Ihnen,

in welchem Raum das echte Kunst-Werk ist.

Wenn Sie beim Kunst-Werk sind,

suchen Sie im Buch ein großes Foto von dem Kunst-Werk.

Unter dem Foto ist ein Text.

Diesen Text lesen Sie.

Ganz wichtig!

Bitte lesen Sie **nicht** zuerst die Beschriftung

neben dem echten Kunst-Werk.

Dann macht es weniger Spaß, das Buch zu lesen.

Wie beim Krimi.

Wenn man die Auflösung kennt,

ist es weniger spannend.

Ein Kunst-Werk ist für einen Museums-Besuch gedacht.

Manchmal ist ein Kunst-Werk **nicht** zu sehen.

Dann wird das Kunst-Werk restauriert.

Oder es ist an ein anderes Museum ausgeliehen.

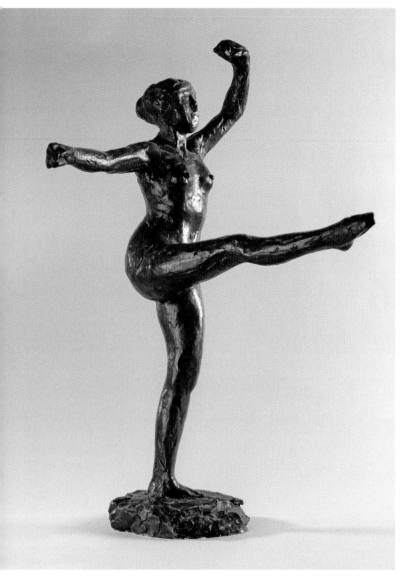

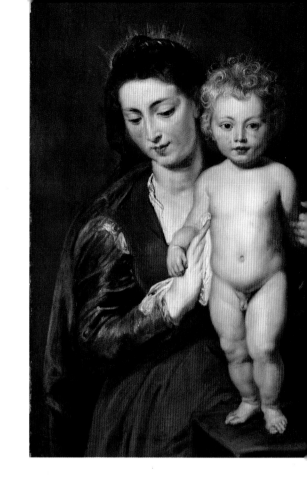

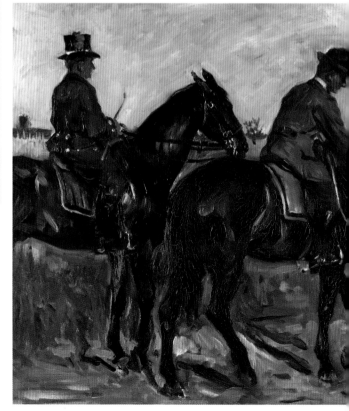

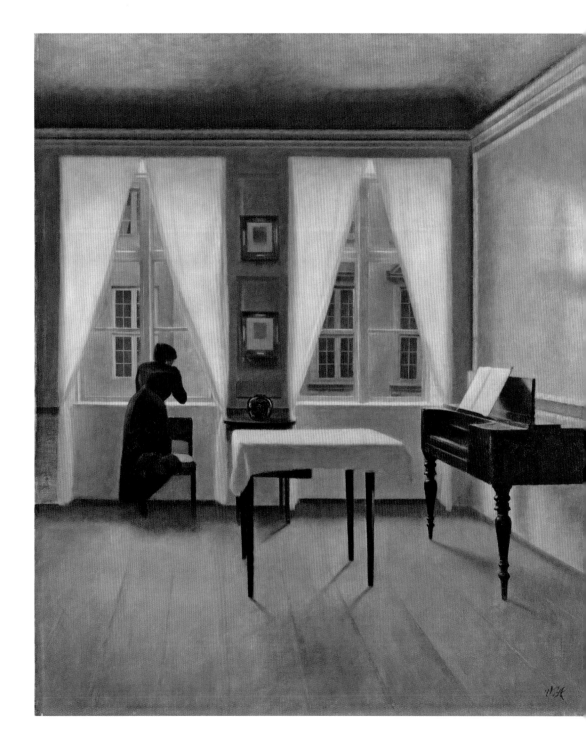

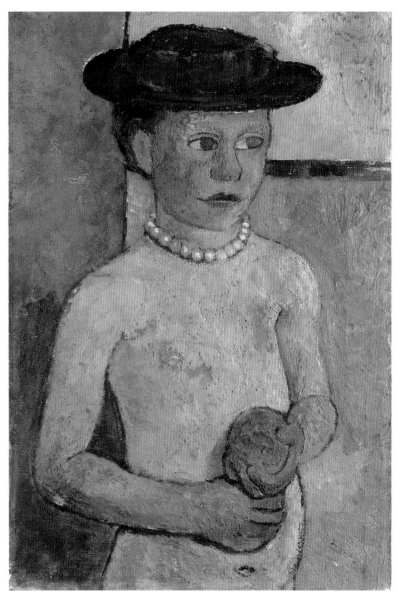

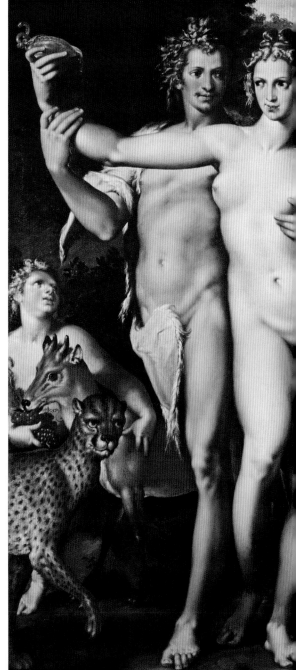

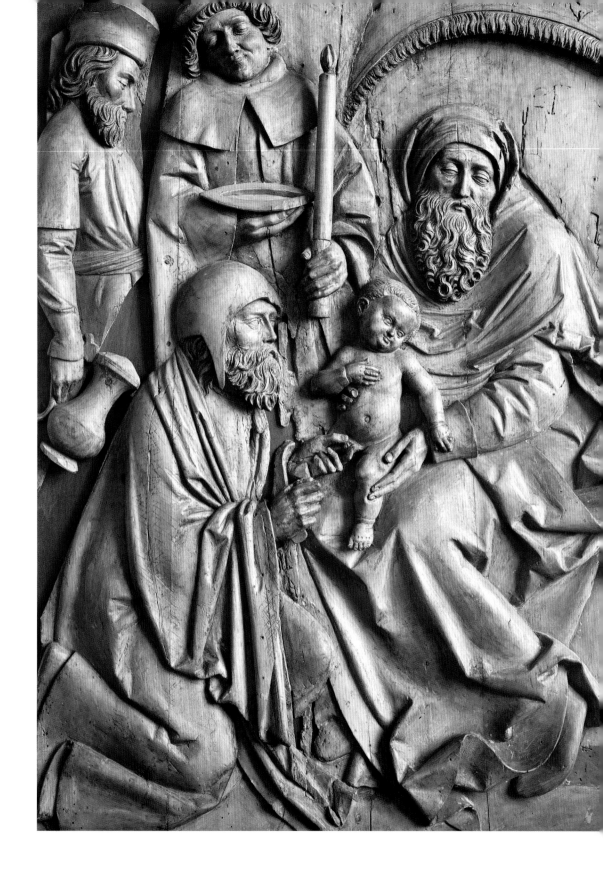

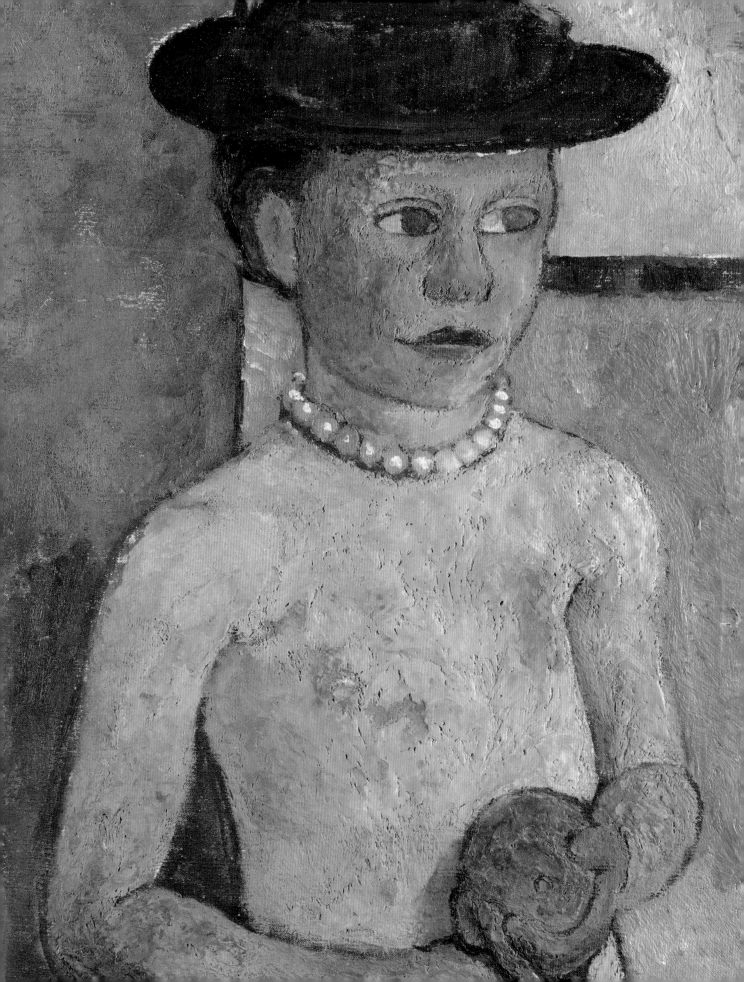

Glückliche Kindheit?

Sind Sie als Kind nackt fotografiert worden?

Wenn Ihre Antwort ja ist:

Wie haben Sie sich dabei gefühlt?

Wenn Ihre Antwort nein ist:

Hätten Sie sich als Kind nackt fotografieren lassen?

Denken Sie einen Moment über Ihre Gefühle nach.

Wie fühlt sich die Person
auf dem Kunst-Werk?

Hat sich die Person gerne malen lassen?

Sie sehen eine junge Frau.

Sie trägt eine Kette.

Und einen schwarzen Hut.

Sonst ist sie unbekleidet.

Sie nehmen an, es ist eine junge Frau.

Die junge Frau ist ein Kind.

Das Kind hieß Meta Fijol.

Die Künstlerin hat manches verändert,

damit das Kind älter aussieht.

Zum Beispiel durch:
— die Kette,
— den Hut,
— die roten Lippen,
— die Art, die Augen zu betonen.

Ist es ein Porträt?

Ein Porträt ist ein Bild von einer bestimmten Person.

Zum Beispiel: Meta Fijol.

Es ist **kein** Porträt.

Das Kind ist nur Modell.

Modell bedeutet:

Man lässt sich von einem Künstler malen.

Frauen und Männer arbeiten als Modelle.

Frauen und Männer verdienen Geld damit.

Auch das Kind auf dem Kunst-Werk hat Geld damit verdient.

Die Künstlerin hat ihr eine Mark versprochen.[3]

Die Künstlerin hat das Kind gebeten,

sich ganz auszuziehen.

»Nee, dat do ick nich«.

Nein, das mache ich **nicht**,

hat das Kind gesagt.

Die Künstlerin hat das Kind überredet.

Und ihm Geld gegeben.

Das Kind war arm.

Die Künstlerin hat in ihr Tage-Buch geschrieben.

Sie fühlt sich schlecht.

Weil sie das Kind ausgenutzt hat.

Das Bild ist von Paula Modersohn-Becker.

Das Bild heißt:

Mädchen-Akt mit schwarzem Hut

Das Bild ist aus dem Jahr 1907.

Die Künstlerin hat oft Modelle gemalt.

Die Modelle waren Bauern oder arme Leute.

Die Künstlerin nutzt die Armut der Modelle aus.

Für das kleine Mädchen war es schwer.

Es wollte **nicht** nackt Modell sein.

Für Geld hat sich das Kind ausgezogen.

Das Kind hat seinen Körper gezeigt.

Ein erstes Mal.

Missbrauch von Kindern

Ist das schon Missbrauch?

Das schwere Wort dafür heißt Pädophilie.

So spricht man das aus: Pe-do-fi-li.

Pädophilie bedeutet:

Ein Erwachsener bevorzugt Kinder.

Pädophilie bedeutet die sexuelle Neigung

zu Jungen oder Mädchen vor der Pubertät.

Sexuelle Gewalt gegen ein Kind bedeutet:

Es werden sexuelle Handlungen vorgenommen.

Das Kind will das **nicht**.

Häufig kann sich das Kind **nicht** wehren.

Es ist noch zu klein.

Es ist unerfahren.

Es ist unterlegen.

Die Künstlerin war **nicht** pädophil.

Sie hatte **keine** sexuelle Neigung gegenüber dem Kind.

Sie hat nur an ihre Malerei gedacht.

Nur die Malerei war ihr wichtig.

Nicht die Gefühle von dem Kind.

Die Künstlerin macht aus dem Kind eine Frau.

Die Künstlerin macht das Mädchen zu einem erotischen Objekt.

Die Künstlerin

Paula Modersohn-Becker lebte in einer Künstler-Kolonie.
In einer Künstler-Kolonie leben
und arbeiten viele Künstler gemeinsam.
Paula Modersohn-Becker lebte in Worpswede.
Worpswede ist ein Dorf in der Nähe von Bremen.

Paula Modersohn-Becker ist nur 31 Jahre alt geworden.
Sie starb nach der Geburt ihrer Tochter.

Die National-Sozialisten haben die Kunst-Werke der Künstlerin
aus den Museen entfernt.
Die Kunst-Werke von Paula Modersohn-Becker gefielen
den National-Sozialisten **nicht**.
Die National-Sozialisten nannten ihre Kunst entartet.
Und die Kunst-Werke von anderen Künstlern.
Zum Beispiel: Max Liebermann.

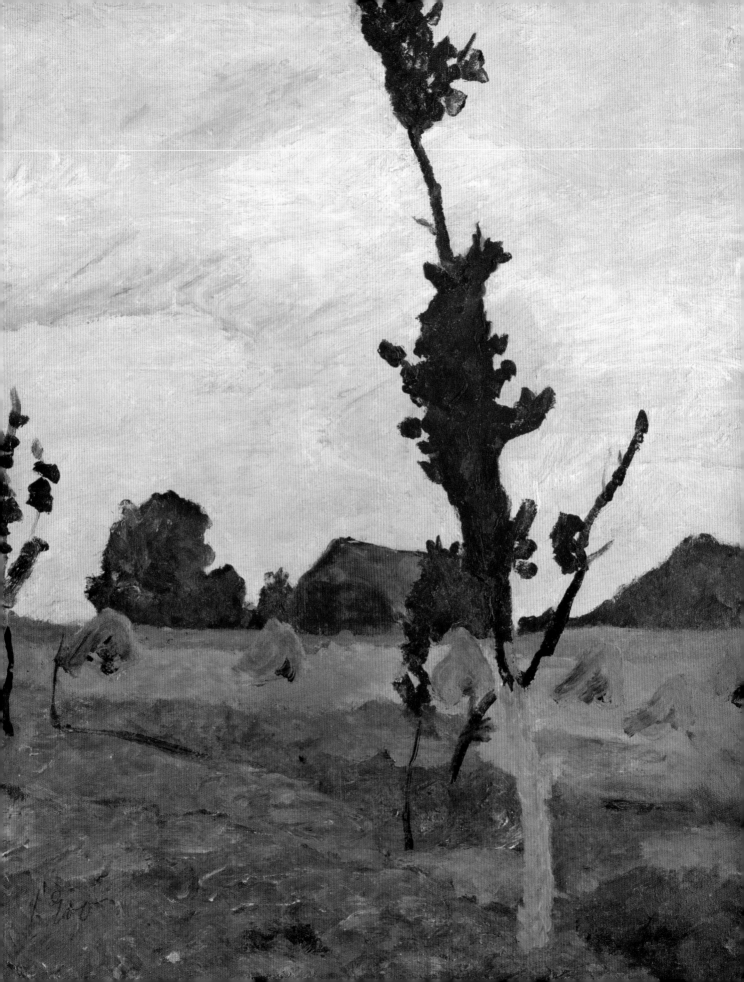

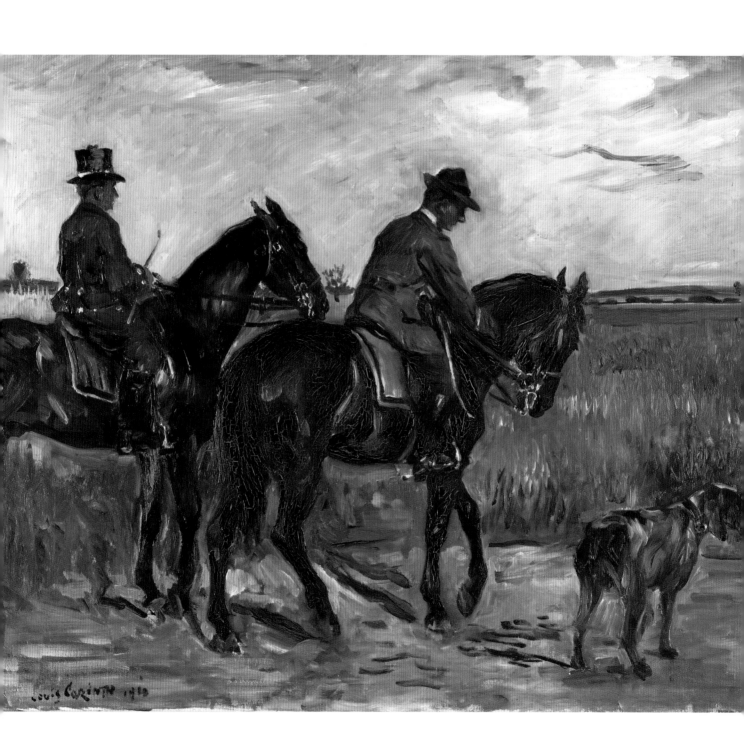

Ein schöner Tag im Oktober

Man sieht 2 Reiter und einen Hund.

Auf einem breiten Sand-Weg.

In einer offenen Landschaft.

Der Himmel ist blau mit viel Weiß.

Das ist die Beschreibung vom Bild.

Wenn wir das Bild lange ansehen:

Was kann das Bild erzählen?

Wir erwecken das Bild zum Leben.[4]

Und erzählen dazu eine Geschichte:

Es ist ein schöner Tag im Oktober.

In Mecklenburg.

Der Nachmittag geht in den Abend über.

2 Reiter reiten einen Sand-Weg entlang.

Ein Jagd-Hund begleitet sie.

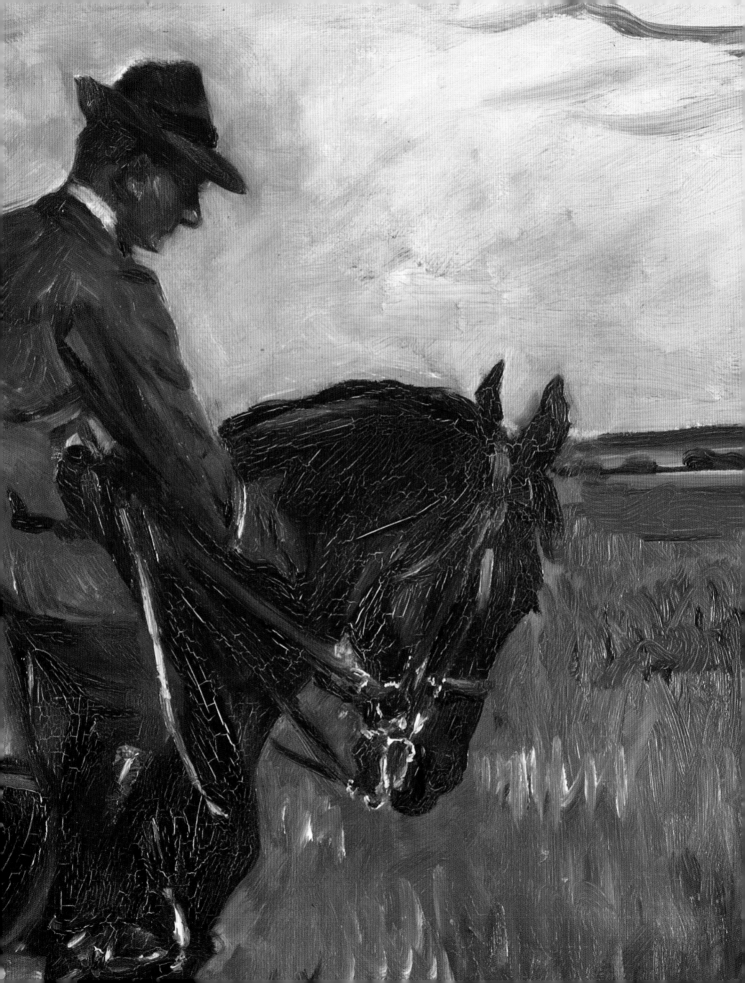

Die Pferde sind vom Trab in den Schritt übergegangen.

Der vordere Reiter lässt die Zügel locker.

Der Reiter beugt sich dem Pferd zu.

Der Reiter klopft dem Pferd aufmunternd auf den Hals.

Der Reiter hat ein gutes Verhältnis zu seinem Pferd.

Der Reiter kann gut reiten.

Dem Reiter gefällt der Ausritt.

Der Reiter ist als Pferde-Liebhaber und als Jäger dargestellt.

Der Reiter hat eine Begleitung.

Aber **nicht** zur Unterhaltung.

Die Reiter sprechen **nicht** miteinander.

Der hintere Reiter hat das Pferd wieder falsch geritten.

Der hintere Reiter kann **nicht** gut reiten.

Aber das Reiten ist seine Arbeit.

Der hintere Reiter erledigt seine Arbeit.

Ist das eine erfundene Geschichte?

Oder zeigt das Bild das wirklich?

In der Geschichte steht:

Auf dem Bild ist es Oktober.

Also Herbst.

Es ist am frühen Abend.

In Mecklenburg.

In der Geschichte steht etwas über den Hund.

Und über die Beziehung zwischen den beiden Reitern.

Kann man das alles auf dem Bild sehen?

Das Bild wurde von Lovis Corinth gemalt.

Lovis Corinth wurde im Jahr 1858 in Tapiau geboren.

Das liegt in Ostpreußen.

Ostpreußen gehörte früher zum Deutschen Reich.

Lovis Corinth lebte später in Berlin.

Lovis Corinth war oft auf Reisen,

um zu malen.

Die Frau von Lovis Corinth hat alles aufgeschrieben:

Wo Lovis Corinth die Bilder gemalt hat.

Lovis Corinth reiste immer wieder nach Mecklenburg.

Immer wieder nach Klein-Niendorf.

Das war ein Ritter-Gut in Mecklenburg.

Lovis Corinth war im Jahr 1910 auch auf dem Ritter-Gut.

Da hat er das Bild gemalt.

Hier ist die Geschichte richtig.

Und **nicht** erfunden.

Die Jahres-Zeit zu bestimmen ist schwieriger.

Die Pflanzen sind **nicht** genau zu bestimmen.

Vielleicht sind es Gräser.

Ein Baum sieht kahl aus,

ein Baum ist dunkelgrün.

Aber die Sonne hilft, die Jahres-Zeit zu bestimmen.

Auch wenn die Sonne **nicht** zu sehen ist.

Nur wenn die Sonne tief steht, gibt es lange Schatten.

Auf dem Bild gibt es lange Schatten.

Lange Schatten gibt es im Frühling und im Herbst.

In den Morgen-Stunden.

Und am späten Nachmittag.

Ist es Frühling oder Herbst?

Der Hund ist ein Jagd-Hund.

Deshalb ist es Herbst.

Im Frühling ist Schon-Zeit für die Wild-Tiere.

In der Schon-Zeit bleibt der Hund zuhause.

Hier ist die Geschichte richtig.

Ist es Morgen oder Abend?

Der vordere Reiter klopft seinem Pferd auf den Hals.

Der vordere Reiter bedankt sich für den langen Ritt.

Es wird schon langsam Abend.

Hier ist die Geschichte wahrscheinlich.

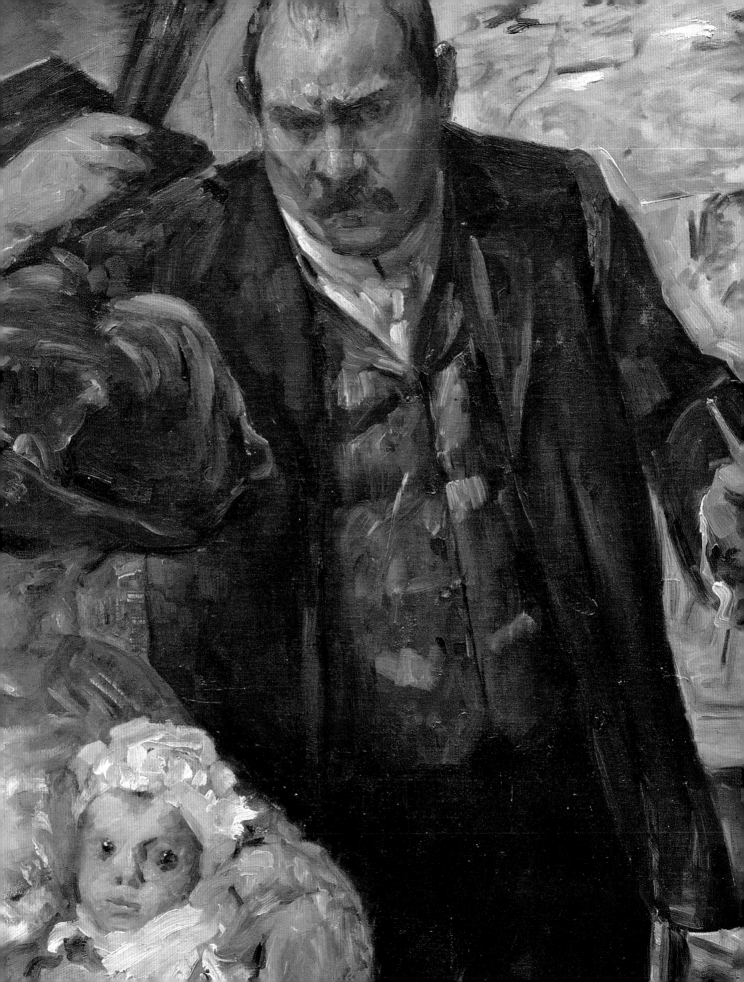

Pferde sind teuer.

Im Jahr 1910, als das Bild gemalt wurde, gab es nur wenig Autos.

Man benutzte Pferde zur Fortbewegung.

Um auf Pferden zu reiten, braucht man viele Dinge:

— Zaum-Zeug für das Pferd

— ein Halfter mit Gebiss-Stange und Zügel

— einen Sattel, eine Sattel-Decke und einen Sattel-Gurt

— Steig-Bügel für die Füße

— Sporen und eine Gerte, um das Pferd anzutreiben.

Alles hat Lovis Corinth gemalt.

Die Metall-Teile spiegeln sich im Sonnen-Licht.

Man sieht Licht-Reflexe auf dem Bild.

Die Pferde verhalten sich unterschiedlich.

Das vordere Pferd macht, was der Reiter möchte.

Pferd und Reiter fühlen sich wohl.

Pferd und Reiter sind entspannt.

Das hintere Pferd ist angespannt.

Die Ohren sind zurück-gelegt.

Der hintere Reiter sitzt steif auf dem Pferd.

Pferd und Reiter fühlen sich **nicht** wohl.

Der vordere Reiter trägt bequeme Jagd-Kleidung.

Und einen weichen Filz-Hut.

Der hintere Reiter trägt eine Uniform mit Zylinder.

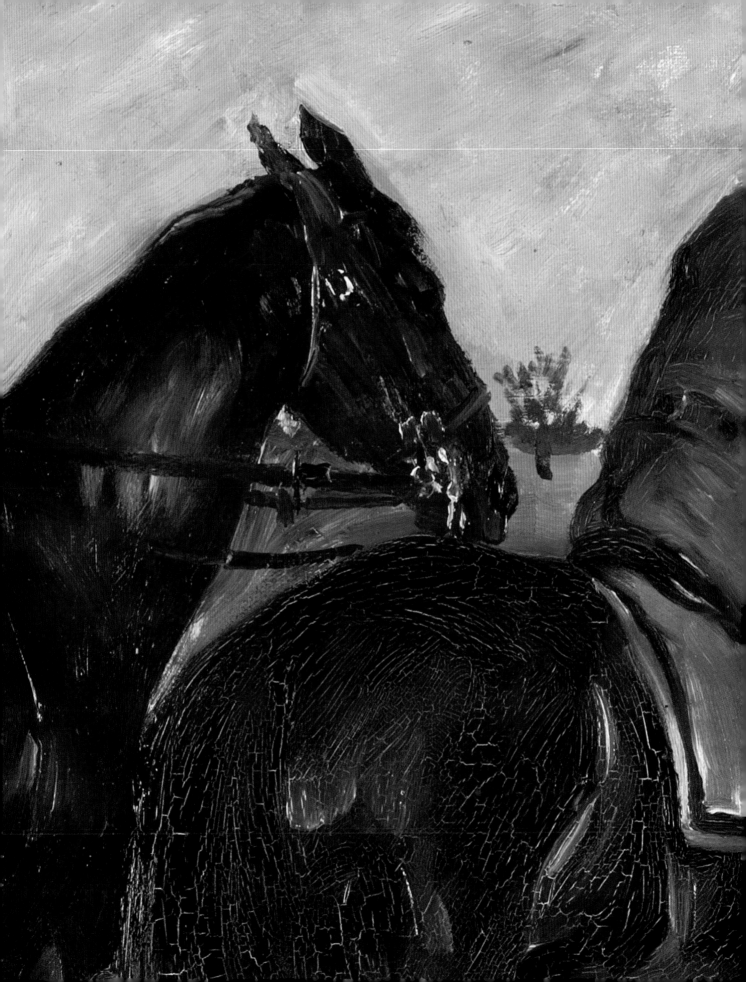

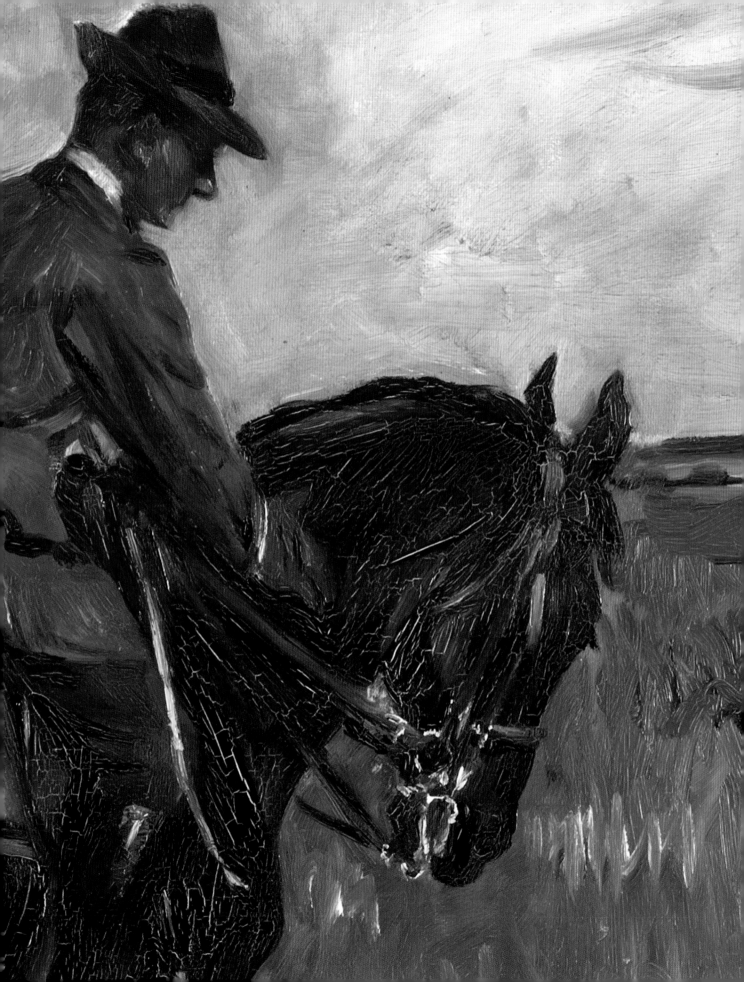

Arm und Reich

Es gibt viele Unterschiede zwischen den beiden Reitern.
Warum?

Der Künstler malt die Gesellschaft.
Es gibt unterschiedliche Schichten.
Das nennt man in schwerer Sprache: Gesellschafts-Schichten.
In der Oberschicht sind Menschen, die Befehle erteilen.
In der Unterschicht sind Menschen, die Befehle ausführen.

Die beiden Reiter gehören in unterschiedliche
Gesellschafts-Schichten.
Der vordere Reiter ist der Chef.
Der hintere Reiter ist sein Diener.
Das Bild heißt:
Lovis Corinth, Reiter mit Diener und Hund

Auf vielen Bildern ist die wichtige Person in der Mitte vom Bild.
Lovis Corinth hat das auch so gemalt.
Der Diener mit seiner Uniform reitet dahinter.
Die Geschichte kann also richtig sein.

Hier finden Sie mehr über den Impressionismus

Impressionismus ist eine besondere Art zu malen.

Diese Art von Kunst entstand in der 2. Hälfte

vom 19. Jahrhundert.

In Frankreich.

Wer Künstler werden wollte, ging zur Kunst-Akademie.

Auf der Kunst-Akademie lernte man Bilder in bestimmter

Weise zu malen.

Einige Künstler wollten das **nicht** mehr.

Sie wollten eine neue Art zu malen.

Sie wollten die Stimmung malen.

Die Künstler wollten ihre Eindrücke malen.

Ein anderes Wort für Eindruck ist: Impression.

Daher heißt diese Art von Kunst Impressionismus.

Daher heißen die Künstler Impressionisten.

Die neue Art zu malen,

gefiel vielen anderen Künstlern.

Zum Beispiel:

— Max Liebermann

— Max Slevogt.

Das Landes-Museum hat viele Bilder von Impressionisten.

Zuerst fanden viele Menschen den Impressionismus schlecht.

Die National-Sozialisten nannten die Kunst entartet.

Die Kunst gefiel den National-Sozialisten **nicht**.

Heute sind die Bilder der Künstler des Impressionismus sehr teuer.

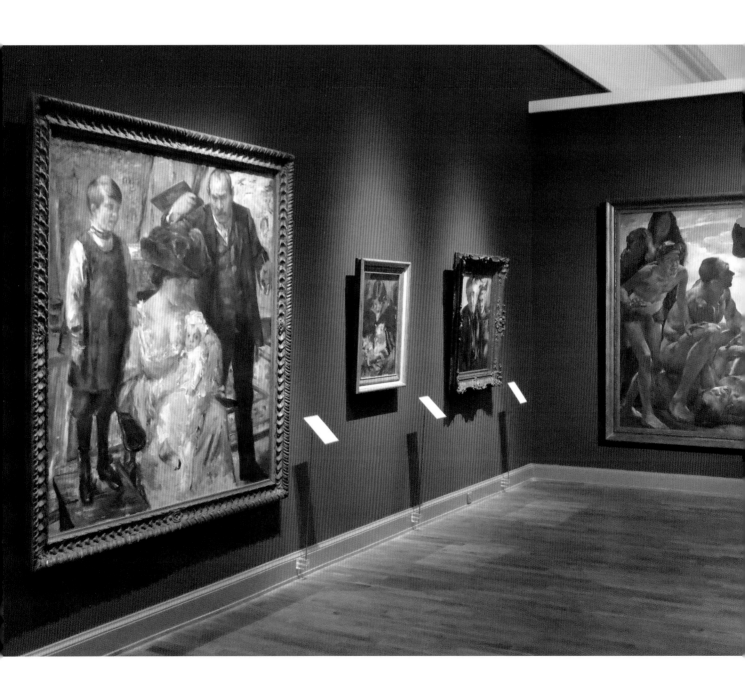

Wie ist das Bild ins Museum gelangt?

Das Bild gehörte Konrad Wrede.[5]

Konrad Wrede war Sammler.

Konrad Wrede sammelte viele Dinge.

Zum Beispiel:

— Schmetterlinge und Vögel

— Briefmarken

— Bilder.

Sein großes Haus sah fast wie ein Museum aus.

Konrad Wrede hat ein Testament gemacht.

In dem Testament steht:

Alle Gegenstände sollen der Stadt Hannover gehören.

Sein Haus soll ein Museum sein.

Dann kann jeder das Museum besuchen.

Sein Haus steht am Stadtrand.

Die anderen Museen sind mitten in der Stadt.

Die anderen Museen sind besser zu erreichen.

Es ist besser, die gesammelten Gegenstände

in anderen Museen zu zeigen.

Die Gegenstände wurden an mehrere Museen verteilt.

Die Bilder wurden dem Landes-Museum übergeben.

Die Stadt Hannover ehrt Konrad Wrede für das Geschenk.

Die Stadt Hannover benennt eine Straße nach Konrad Wrede.

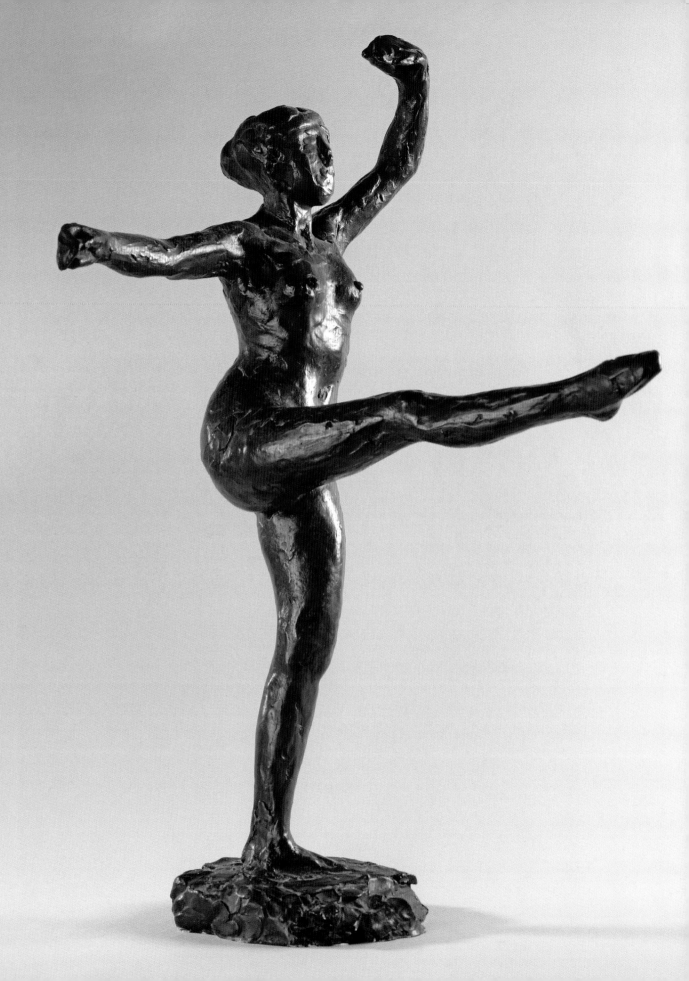

Frauenarbeit

Warum stellt ein Künstler Frauen dar?

Bitte denken Sie über diese Frage nach
bevor Sie weiter-lesen.

Die Kunst-Welten zeigen nur ein Kunst-Werk
von dem berühmten Künstler Edgar Degas.
Dieses Kunst-Werk ist typisch für den Künstler.

Edgar Degas malt vor allem Frauen.
Oder formt Frauen aus Wachs.
Auch das Kunst-Werk aus den Kunst-Welten
war ursprünglich aus Wachs.
Erst nach dem Tod von dem Künstler
hat man davon Bronze-Figuren hergestellt.
Bronze ist ein Metall.

Die Bronze-Figur zeigt eine Ballett-Tänzerin.
Viele Kunst-Werke von Edgar Degas
zeigen Ballett-Tänzerinnen.[6]

64

Edgar Degas[7]

Edgar Degas ist im Jahr 1834 geboren.

In Frankreich.

Mit 13 Jahren fängt Edgar Degas an,

die Museen zu besuchen.

In Paris.

1853 darf Edgar Degas

im Louvre Bilder kopieren.

Der Louvre ist eines der bekanntesten Museen.

Auf der ganzen Welt.

Die Mona Lisa ist dort zu sehen.

Edgar Degas' Familie hat viel Geld.

Edgar Degas muss **kein** Geld verdienen.

Er muss seine Ausbildung zum Künstler **nicht** abschließen.

Edgar Degas bricht seine Ausbildung ab.

Und geht nach Italien.

In Italien konnte er viel lernen.

Viele Künstler haben Italien besucht.

Aus vielen Gründen, zum Beispiel:

— in Italien gibt es viele wichtige Museen

— mit berühmten Kunst-Werken

— es gab viele Mal-Aufträge von der Kirche.

Im Jahr 1864 ändert sich das Leben von Edgar Degas.

Sein Vater stirbt.

Seine Familie hat Schulden.

Edgar Degas hat Bilder von anderen Künstlern gesammelt.

Edgar Degas muss diese Bilder verkaufen.

Edgar Degas hat noch ein anderes Problem.

Seine Sehkraft wird schlechter.

Edgar Degas kann ab dem Jahr 1910 **nichts** mehr sehen.

Dadurch kann Edgar Degas **nicht** mehr arbeiten.

Im Jahr 1917 stirbt Edgar Degas.

Mit 83 Jahren.

Edgar Degas war **kein** einfacher Mensch.

Ein berühmter Philosoph hat ihn gekannt.

Der Philosoph heißt: Paul Valéry.

Der Philosoph schreibt[8]:

Edgar Degas hat viele Ideen.

Er übertreibt.

Er ist fröhlich.

Er ist ungerecht.

Er ist witzig.

Er hat einen sehr guten Geschmack.

Er ist leidenschaftlich.

Umso älter Edgar Degas wird,

desto mehr zieht er sich zurück.

Aus der Öffentlichkeit.

Kunst-Werke von Edgar Degas gefallen vielen Menschen.

Auch anderen Künstlern.

Edgar Degas konnte viele Kunst-Werke verkaufen.

Besonders Pastelle.

Pastelle heißt:

Die Kunst-Werke sind mit Pastell-Farben gemalt.

Pastell-Farben ähneln Kreide.

Pastelle waren billiger als Kunst-Werke mit Öl-Farben.

Nach dem Tod von Edgar Degas

findet man 150 Wachs-Modelle

In seinem Atelier.

Und in seiner Wohnung.

Wachs-Figuren sind **nicht** lange haltbar.

Bronze-Figuren sind lange haltbar.

Bronze ist ein Metall.

Deshalb hat man einige Wachs-Figuren von Edgar Degas

in Bronze gegossen.

Auch das Stück aus dem Landes-Museum.

Edgar Degas, Tänzerin, 4. Position auf dem linken Bein

Wachsmodell in den Jahren 1882 und 1895

Guss in den Jahren 1919 bis 1921.

Aus einer Wachs-Figur kann man viele Bronzen machen.

Edgar Degas wollte das **nicht**.

Er hat gesagt:

Bronze ist für die Ewigkeit.

Wachs kann immer wieder neu geformt werden.

Für ihn war es nur wichtig,

Figuren zu formen.

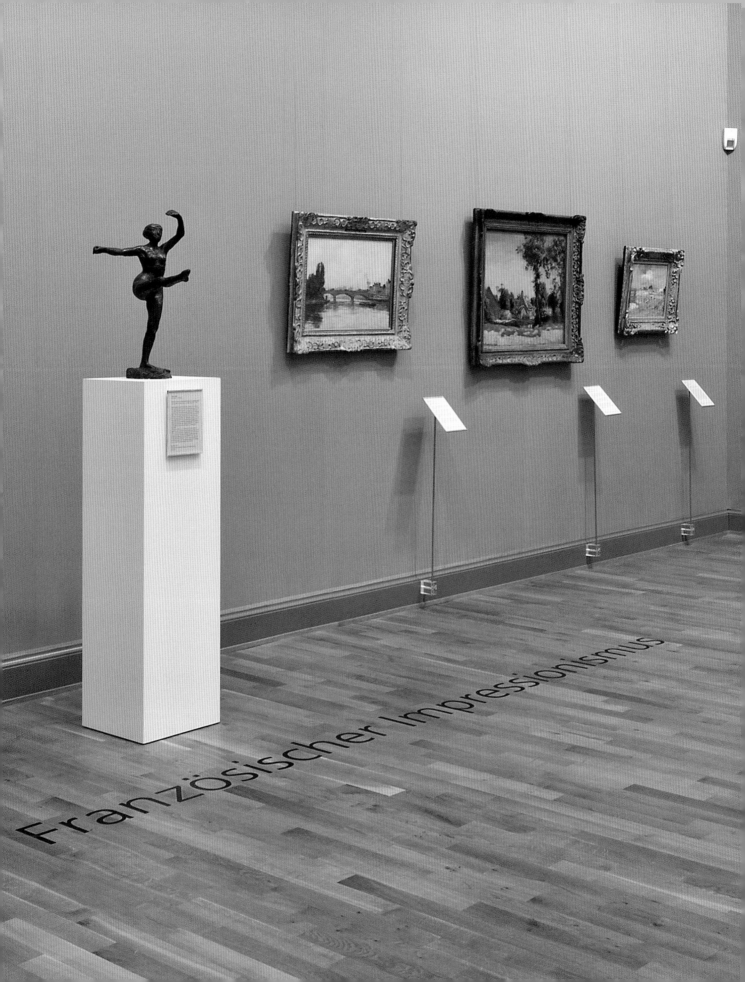

Französischer Impressionismus

Prostitution

Prostitution ist immer noch ein wichtiges Thema.

Es gibt 400 Tausend Sex-Arbeiter.

90 Prozent sind Frauen.

Das sagt die Bundes-Regierung.

Jeder 10. Mann nimmt die Dienste von Prostituierten

in Anspruch.

Mit Sex kann man viel Geld verdienen.

Jedes Jahr insgesamt in ganz Deutschland 15 Milliarden Euro.

Das sagt die Gewerkschaft.

Die Zahlen sind geschätzt.

Das heißt: Wir wissen **nicht** genau,

wie viele Sex-Arbeiter es gibt.

Und wie viel Geld dafür ausgegeben wird.

Seit dem Jahr 2002 hat Deutschland ein Gesetz.

Das Gesetz erlaubt Prostitution.

Die Prostituierten und ihre Kunden machen sich **nicht** strafbar.

Die Prostituierten bekommen Arbeits-Verträge.

Sie werden zu Arbeit-Nehmerinnen.

Die Prostituierten erhalten Leistungen.

Zum Beispiel:

— eine Sozial-Versicherung

— eine Kranken-Versicherung.

Prostitution gab es **nicht** nur in Paris.

Zur Zeit von Edgar Degas.

Prostitution gab es auch im Mittelalter.

Und in der Antike.

Prostitution hat eine lange Geschichte.

Die Bewertung von Prostitution hat oft gewechselt.

Manchmal war sie erlaubt.

Manchmal wurde sie verboten.

Die Bewertung von Prostitution ist auch heute unterschiedlich.

In manchen Ländern ist Prostitution erlaubt.

In anderen Ländern ist Prostitution verboten.

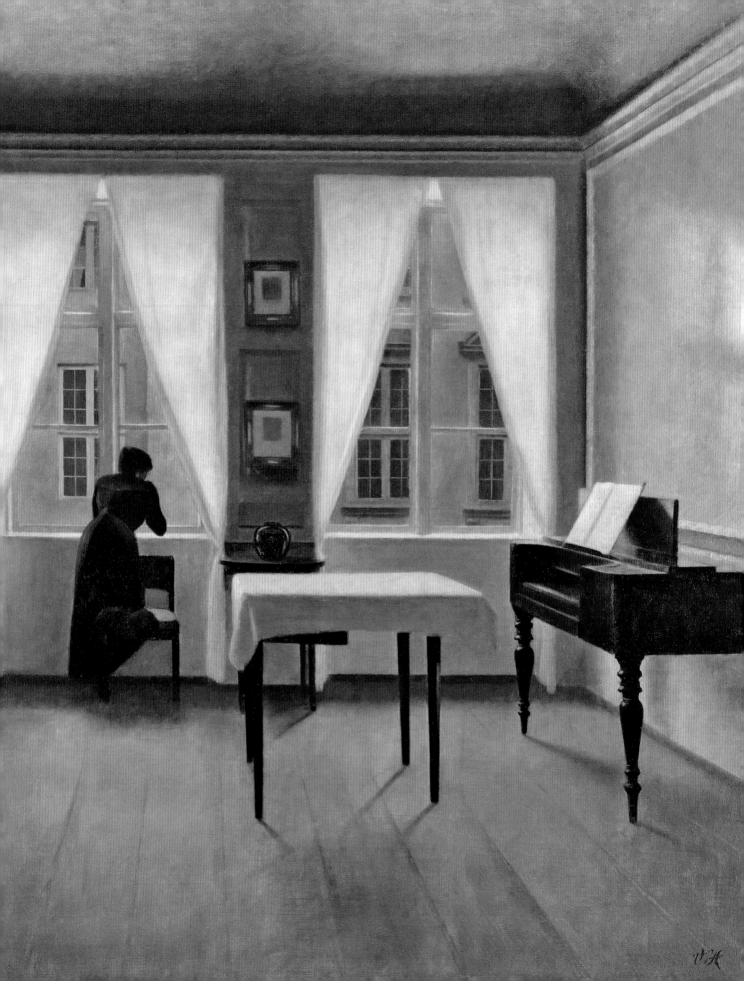

Das Zimmer

Ich sehe was, was du nicht siehst

Zu sehen ist ein Wohn-Raum.

Der Raum hat graue Wände.

Und einen dunklen Boden.

Der Raum hat 2 weiße Fenster.

Im Raum steht ein Karten-Tisch.

Mit Schublade

Und Tisch-Decke.

An der rechten Wand steht ein Klavier.

Mit Noten.

Zwischen den Fenstern hängen 2 Bilder-Rahmen.

Unter den Bilder-Rahmen ist eine Ablage mit Schublade.

Auf der Ablage steht eine schwarze Vase.

Vor jedem Fenster hängen 2 Vorhänge.

Vor einem Fenster steht ein Stuhl.

Auf dem Stuhl kniet eine Frau.

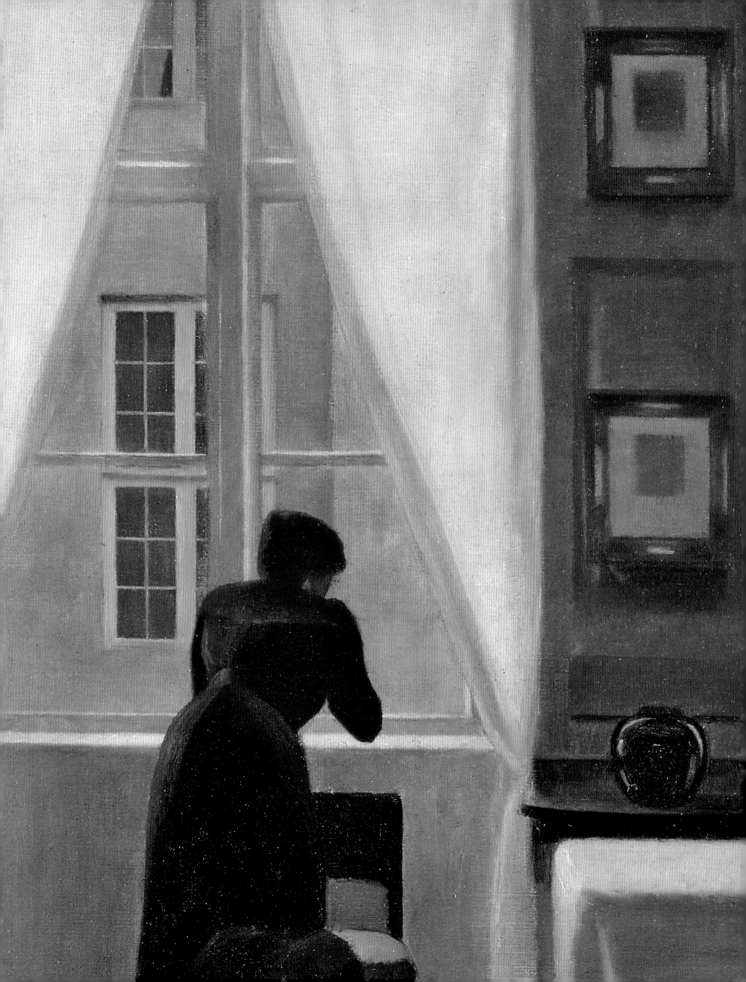

Die Frau sieht aus dem Fenster.

Vielleicht beobachtet die Frau etwas.

Zum Beispiel:

— das gegenüber liegende Haus

— oder den Verkehr auf der Straße.

Auf dem Gemälde ist einiges merkwürdig:

In der Vase sind **keine** Blumen.

In den Bilder-Rahmen sind **keine** Bilder.

Der Stuhl hat 3 Stuhl-Beine aus Holz.

Das 4. Stuhl-Bein gehört zur Frau.

Mit den Schatten von den Tisch-Beinen stimmt etwas **nicht**:

Die Schatten der Tisch-Beine zeigen in verschiedene Richtungen.

Das Klavier hat nur 2 Beine.

So kann das Klavier **nicht** stehen.

Und wenn jemand Klavier spielen möchte:

Worauf soll er sitzen?

Auf dem Karten-Tisch liegt eine Tisch-Decke:

Wie soll man dann Karten spielen?

Wie ist das merkwürdige Bild zu erklären?

Antworten auf diese Frage finden wir beim Künstler.

Der Künstler heißt: Vilhelm Hammershøi.

Der Maler Vilhelm Hammershøi

Vilhelm Hammershøi ist ein Künstler aus Dänemark.

Die Mutter von Vilhem Hammershøi hat schon früh gewusst:

Ihr Sohn Vilhelm kann sehr gut malen.

Als Vilhelm Hammershøi 8 Jahre alt war,

hat er Zeichen-Unterricht bekommen.

Mit 15 Jahren hat Vilhelm Hammershøi studiert.

An der Kunst-Schule in Kopenhagen.

Vilhelm Hammershøi hat im Jahr 1891 geheiratet.

Der Name seiner Frau ist Ida Ilsted.

Das Ehe-Paar Hammershøi hat gerne lange Reisen gemacht.

Vilhelm Hammershøi hat seine Bilder in vielen Ländern gezeigt.

In Frankreich, in Italien, in Deutschland,

in Russland und in Amerika.

Heute werden die Bilder von Vilhelm Hammershøi

in der ganzen Welt gezeigt.

Vilhelm Hammershøi ist heute in der ganzen Welt berühmt.

Ein kreativer Mensch

Vilhelm Hammershøi war ein sehr kreativer Mensch.

Sehr kreative Menschen haben es oft schwer:
Andere Menschen verstehen sie **nicht**.
Sehr kreative Menschen sind oft Außenseiter.
Außenseiter stehen am Rand der Gesellschaft.
Außenseiter werden oft ausgeschlossen.

Aber wir brauchen kreative Menschen.
Für Verbesserungen.
Für Erfindungen.
Für neue Ideen in der Kunst!

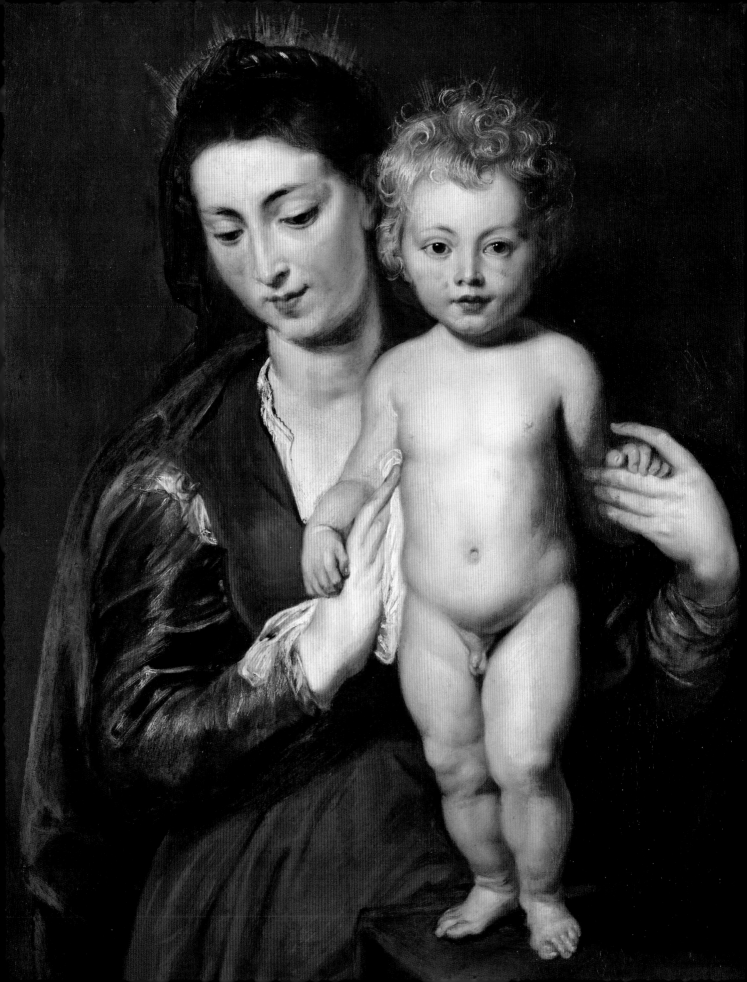

Die Sprache der Bilder

Die Bilder geben Hinweise

Dargestellt sind zwei Personen:

Eine Frau.

Und ein kleines Kind.

Ein Junge.

Es gibt auf dem Bild Hinweise,

wer dargestellt ist.

Auch wenn **keine** Namen dabei stehen.

Auch wenn der Künstler schon lange tot ist.

Der Künstler ist Peter Paul Rubens.

Peter Paul Rubens lebte von 1577 bis 1640.

Die Hinweise helfen dem Betrachter,

das Kunst-Werk zu verstehen.

Das Kunst-Werk selbst enthält die Botschaft,

wer dargestellt ist.

Man kann auch sagen:

Das Bild selbst ist die Botschaft.

Ein wichtiger Hinweis ist der Heiligen-Schein.

Über dem Haar der 2 Personen.

Der Heiligen-Schein ist nur schwach zu sehen.

Der Heiligen-Schein findet sich auf Kunst-Werken

— bei Heiligen

— bei Göttern

— bei Mächtigen.

Der andere Hinweis ist die Farbe der Kleidung:

Rot und Blau.

Aus den Hinweisen kann man ablesen:

Es handelt sich um Maria mit dem Jesuskind.

Das Bild heißt:

Madonna mit stehendem Kind

Madonna bedeutet: Gottesmutter.

Woher wusste der Künstler, wie Jesus und Maria

ausgesehen haben?

Der Künstler Peter Paul Rubens lebte vor 4 Hundert Jahren.

Maria und Jesus lebten vor 2 Tausend Jahren.

Um sich die Arbeit zu erleichtern,

arbeiten Künstler mit Modellen.

Ein Modell ist zum Beispiel eine Person.

Der Maler stellt oder setzt das Modell so hin,

wie er es malen will.

Die beiden Modelle von Rubens waren **keine** Fremden.

Peter Paul Rubens hat hier seine Familie gemalt:

— seinen Sohn Albert

— und seine Frau Isabella.

Peter Paul Rubens hat sie auch auf anderen Kunst-Werken gemalt.

Isabella starb schon im Jahr 1626.

An der Pest.

An der Pest starben sehr viele Menschen.

Im Jahr 1630 heiratete der Künstler wieder.

Der Künstler war 53 Jahre alt.

Seine 2. Frau war 16 Jahre alt.

Sein Sohn Albert war auch 16 Jahre alt.

Warum hat der Künstler seine Familie gemalt?

Warum hat der Künstler **nicht** Jesus und Maria gemalt?

Es gab **keine** Porträts von Jesus und Maria.

Der Künstler wusste **nicht**,

wie Jesus und Maria ausgesehen haben.

Der Künstler malte Menschen seiner Zeit.

Die Betrachter der Kunst-Werke von Peter Paul Rubens

konnten sich in den Personen wieder-erkennen.

Den Menschen gefielen die Kunst-Werke von Peter Paul Rubens.

Wie Jesus und Maria aussahen, wissen wir immer noch **nicht**.

Sie lebten in einem anderen Land.

Mit einem anderen Klima.

Peter Paul Rubens lebte in Antwerpen.

Antwerpen liegt heute in Belgien.

Jesus kam aus Nazareth.

Nazareth liegt heute in Israel.

Ein Künstler der Selbst-Darstellung

Peter Paul Rubens ist heute ein berühmter Künstler.

Peter Paul Rubens war schon berühmt als er noch gelebt hat.

Peter Paul Rubens war ein gefragter Maler.

Das heißt: Peter Paul Rubens erhielt viele Aufträge.

Dafür hatte er eine große Werkstatt.

In dieser Werkstatt arbeiteten viele Künstler.

Einige von diesen Künstlern wurden später selbst berühmt.

Zum Beispiel: Anthonis van Dyck.

Anthonis van Dyck war der berühmteste Schüler
von Peter Paul Rubens.

Als Peter Paul Rubens im Jahr 1640 starb.

Gab es eine beeindruckende Beerdigung.[10]

Die Mönche von 6 Klöstern folgten dem Sarg
von Peter Paul Rubens.

In der Kirche wurde schwarzer Stoff aufgehängt.

Auf dem schwarzen Stoff hingen Kreuze.

Die Kreuze waren aus rotem Stoff.

60 Kron-Leuchter brannten.

6 Wochen blieb die Kirche so geschmückt.

Für die Angehörigen von Peter Paul Rubens gab es ein Fest-Essen.

Für den Magistrat der Stadt gab es ein Essen.

Für die Mitglieder der Lukas-Gilde gab es ein Essen.

In der Lukas-Gilde waren die Künstler organisiert.

Für Peter Paul Rubens wurden 860 Messen gelesen.

In 11 Kirchen und Klöstern.

Was lernt man daraus?

Die Beerdigung zeigte die Bedeutung von Peter Paul Rubens.

Die Bedeutung, die er wirklich hatte.

Die Bedeutung, die er und seine Familie zeigen wollten.

In schwerer Sprache heißt das Selbst-Stilisierung.

Selbst-Stilisierung meint:

Man stellt sich so dar, wie man gesehen werden will.

Der große Künstler Rubens war auch ein großer Selbst-Darsteller.

Viele Künstler betreiben Selbst-Stilisierung.

Und **nicht** nur Künstler.

Auch andere Menschen.

Wer kaufte die Kunst?[11]

Das 17. Jahrhundert in den Niederlanden
nennt man das Goldene Zeitalter.

Goldenes Zeitalter bedeutet:

Die wirtschaftlichen Verhältnisse waren gut.

Viele Menschen hatten Kunst-Werke.

In den Niederlanden gab es **nicht** genug Land zu kaufen.

Die Menschen kauften Kunst-Werke.

Es entstanden viele kleine und große Werkstätten.

In den Werkstätten arbeiteten Meister, Gesellen und Lehrlinge.

Durch Arbeits-Teilung konnten die Werkstätten
viele Kunst-Werke herstellen.

Trotz großer Nachfrage nach Kunst-Werken
gab es auch Wettbewerb unter den Künstlern.
Um wettbewerbs-fähig zu bleiben,
suchten sich die Künstler Spezial-Gebiete.
Ein Spezial-Gebiet waren Porträts.
Ein anderes Spezial-Gebiet waren Landschaften.
Oder Still-Leben.
Still-Leben zeigen Gegenstände
Zum Beispiel:
— Esswaren
— Geschirr
— Bücher
— Musikinstrumente.

Die Gegenstände wurden schön angeordnet.
Die Gegenstände wurden interessant beleuchtet.
Auf manchen Still-Leben sind besondere Motive.
Zum Beispiel: ein Totenkopf.
Der Totenkopf zeigt:
Alles ist vergänglich.
Man nennt diese Still-Leben Vanitas-Still-Leben.

Die Geschichte von dem Kunst-Werk [12]

Zuerst ist das Kunst-Werk in

eine russische Privat-Sammlung gekommen.

Diese Privat-Sammlung hat der russische Zar gekauft.

Dann gab es die Revolution in Russland.

Die Schätze der Zaren wurden zu Geld gemacht.

Das Kunst-Werk wurde verkauft.

Die Pelikan-Werke haben das Kunst-Werk gekauft.

Für ihre Kunst-Sammlung.

Die Firma Pelikan wechselte ihren Besitzer.

Die Schätze der Firma wurden zu Geld gemacht.

Großzügige Menschen kauften das Kunst-Werk

für das Landes-Museum.

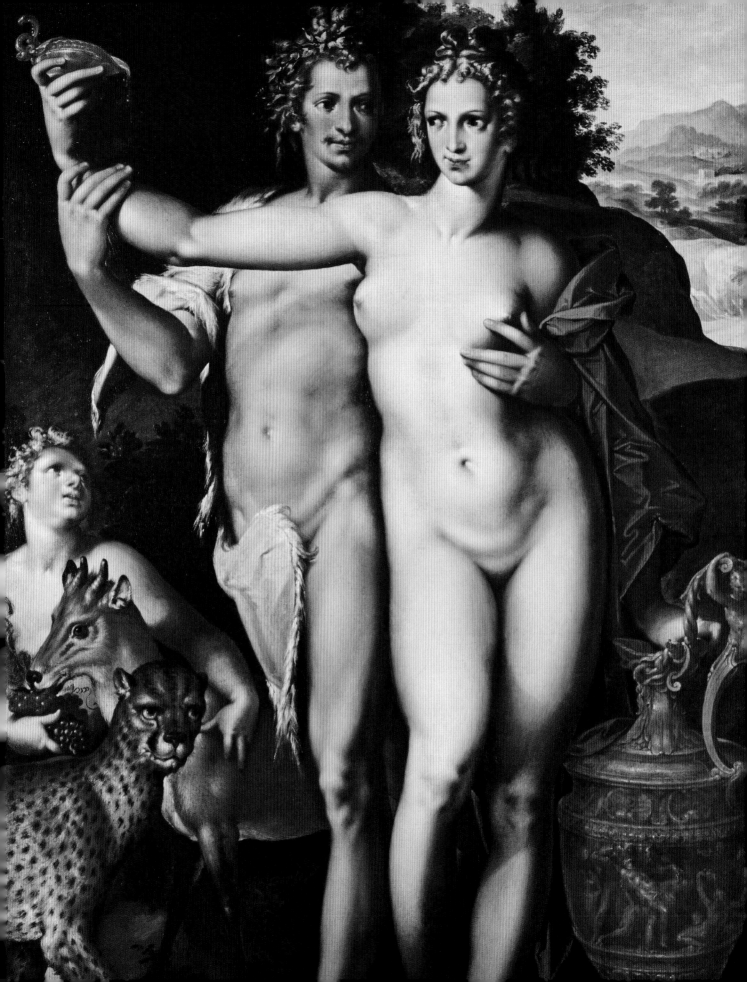

Die Verführung

Wer ist dargestellt?

Eine große Kanne und ein Schöpf-Gefäß zeigen:
Alkohol ist im Spiel.

Doch es geht um mehr.
Ein junger Mann möchte eine junge Frau verführen.
Zum Trinken.
Oder zu mehr.

Der Mann und die Frau sind wenig bekleidet.
Der Mann hat ein Tier-Fell um.
Der Mann trägt Haar-Schmuck.
Es ist Wein-Laub.
Die Frau trägt ein Tuch um die linke Schulter.
Der Mann steht nah hinter der Frau.
Der Mann umarmt die Frau von hinten.
Die linke Hand vom Mann greift an die Brust der Frau.

Die rechte Hand vom Mann nimmt den rechten Arm der Frau.

Es sieht so aus, als ob der Mann die Frau führt.

Wie beim Tanzen.

Sie sehen am linken Bild-Rand:

— Gazelle

— Gepard

— Satyr.

Die Gazelle ist ein Flucht-Tier.

Der Gepard ist ein Raub-Tier.

Satyr ist ein schweres Wort.

Ein Satyr ist halb Mensch und halb Ziege.

Der Satyr gibt der Gazelle Wein-Trauben.

Um die Gazelle zu beruhigen.

Damit sie nicht davon läuft.

Vor dem Gepard.

Meistens sind Satyr und Leopard Begleiter.

Vom Gott des Weines.

In diesem Bild ist es ein Gepard.

Der Mann ist der Gott des Weines.

Die Frau ist die Göttin der Liebe.

Die alten Römer hatten diese Götter.

Die alten Römer nannten den Gott des Weines Bacchus.

Die alten Römer nannten die Göttin der Liebe Venus.

Das Bild heißt:

Bacchus und Venus.

Der Künstler heißt:

Bartholomäus Spranger.[13]

Ein reicher Mann.
Der Künstler Bartholomäus Spranger

Der Künstler dieses Kunst-Werks heißt Bartholomäus Spranger.

Er lebte vor 4 Hundert Jahren.

Wir wissen einiges über das Leben

von diesem berühmten Künstler.

Bartholomäus Spranger begann mit 11 Jahren seine Ausbildung.

Um mehr zu lernen, reiste er:

— nach Frankreich

— nach Italien.

In Rom arbeitete Bartholomäus Spranger für den Papst.

Später wurde Bartholomäus Spranger Maler

von Kaiser Maximilian II.

Nach dem Tod von Maximilian wurde Bartholomäus Spranger

Maler von Kaiser Rudolf II.

Rudolf II. machte Bartholomäus Spranger zum Kammer-Maler.

Das heißt:

Bartholomäus Spranger bekam ein Zimmer zum Malen

in der Nähe der Privat-Räume vom Kaiser.

Das war eine sehr hohe Auszeichnung.

Bartholomäus Spranger malte viele Kunst-Werke

über alte Geschichten.

Das schwere Wort ist Mythologie.

Das spricht man so aus: mü-to-lo-gi.

In den alten Geschichten wird erzählt,

wie die Menschen früher die Welt sahen.

Bartholomäus Spranger malte auch allegorische Bilder.

Allegorisch ist ein schweres Wort.

Allegorisch bedeutet:

Die Person auf dem Bild stellt etwas dar.

Zum Beispiel:

Eine Person mit Musik-Instrument stellt Hören dar.

Eine Person mit Lupe stellt Sehen dar.

Viele Kunst-Werke von Bartholomäus Spranger sind von anderen

Künstlern kopiert worden.

Die Kopien haben Bartholomäus Spranger bekannt gemacht.

Mit 65 Jahren starb Bartholomäus Spranger.

Als reicher Mann.

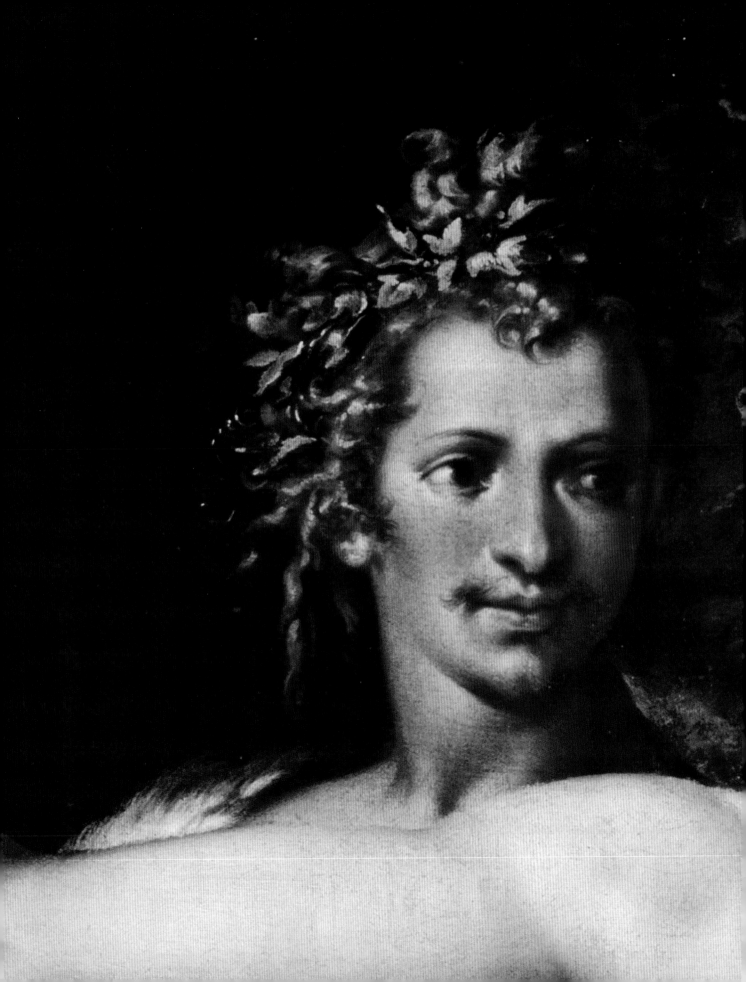

Hier finden Sie mehr über Wein

Wein war auch in früheren Zeiten beliebt.

Zum Beispiel:

— in der Antike

— im Mittelalter.

Der Wein war damals etwas Besonderes.

Und deshalb war der Wein sehr teuer.

Wir wissen, wie man alkoholische Getränke herstellt.

Wein stellt man aus Trauben-Saft her.

Der Trauben-Saft wird vergoren.

Die alten Griechen glaubten:

Wein ist ein Geschenk der Götter.

Durch Wein bekommt man einen Rausch.

Man ist betrunken.

Aber früher konnte man **nicht** sagen, warum.

Die Menschen haben geglaubt:

Wenn man Wein trinkt,

nimmt man den Gott des Weines in sich auf.

Heute wissen wir:

Alkohol wirkt wie ein Gift.

Wenn man zu viel trinkt, ist Alkohol gesundheits-schädlich.

Regelmäßiger und hoher Alkohol-Konsum kann zu

schweren Krankheiten führen.

Alkohol-Sucht ist eine Krankheit.

Die Herstellung von Wein[14]

Wir wissen heute viel über die Herstellung von Wein in der Antike.

Unser Wissen stammt aus:

— alten Büchern

— Funden aus Ausgrabungen.

Die Archäologen haben viele Funde ausgegraben.

Zum Beispiel:

— Trink-Gefäße

— Wein-Flaschen mit Inhalt: 2 Tausend Jahre alt.

Die Menschen haben früher den Wein mit Wasser gemischt.

Häufig mit warmem Wasser.

Dem Wein wurden häufig Pflanzen beigemischt.

Die Menschen liebten Gewürz-Weine.

Wein, Weib und Gesang

Wein, Weib und Gesang gehören zusammen

Das sagt ein Sprichwort.

»Wein, Weib und Gesang« kommt in der National-Hymne vor.

Von Deutschland.

Die deutsche National-Hymne

Hoffmann von Fallersleben hat im Jahr 1841

das Deutschland-Lied geschrieben.

Hoffmann von Fallersleben hat dazu eine Musik

von Joseph Haydn ausgewählt.

Das Deutschland-Lied ist im Jahr 1922 National-Hymne geworden.

Als die National-Sozialisten an der Macht waren,

wurde nur die 1. Strophe gesungen.

Nach dem Zweiten Weltkrieg wurde diskutiert:

Soll das Lied National-Hymne bleiben?

Die Deutschen haben entschieden:

Das Lied bleibt die National-Hymne.

Wir singen aber nur die 3. Strophe.

Im Jahr 1991 war die deutsche Wieder-Vereinigung.

Seitdem ist die dritte Strophe die National-Hymne

von ganz Deutschland.

So lautet der Text des gesamten Deutschland-Liedes:

1

Deutschland, Deutschland über alles,

Über alles in der Welt,

Wenn es stets zu Schutz und Trutze

Brüderlich zusammenhält,

Von der Maas bis an die Memel,

Von der Etsch bis an den Belt –

Deutschland, Deutschland über alles,

Über alles in der Welt!

2

Deutsche Frauen, deutsche Treue,

Deutscher Wein und deutscher Sang

Sollen in der Welt behalten

Ihren alten schönen Klang,

Uns zu edler Tat begeistern

Unser ganzes Leben lang –

Deutsche Frauen, deutsche Treue,

Deutscher Wein und deutscher Sang!

3

Einigkeit und Recht und Freiheit

Für das deutsche Vaterland!

Danach lasst uns alle streben

Brüderlich mit Herz und Hand!

Einigkeit und Recht und Freiheit

Sind des Glückes Unterpfand –

Blüh im Glanze dieses Glückes,

Blühe, deutsches Vaterland!

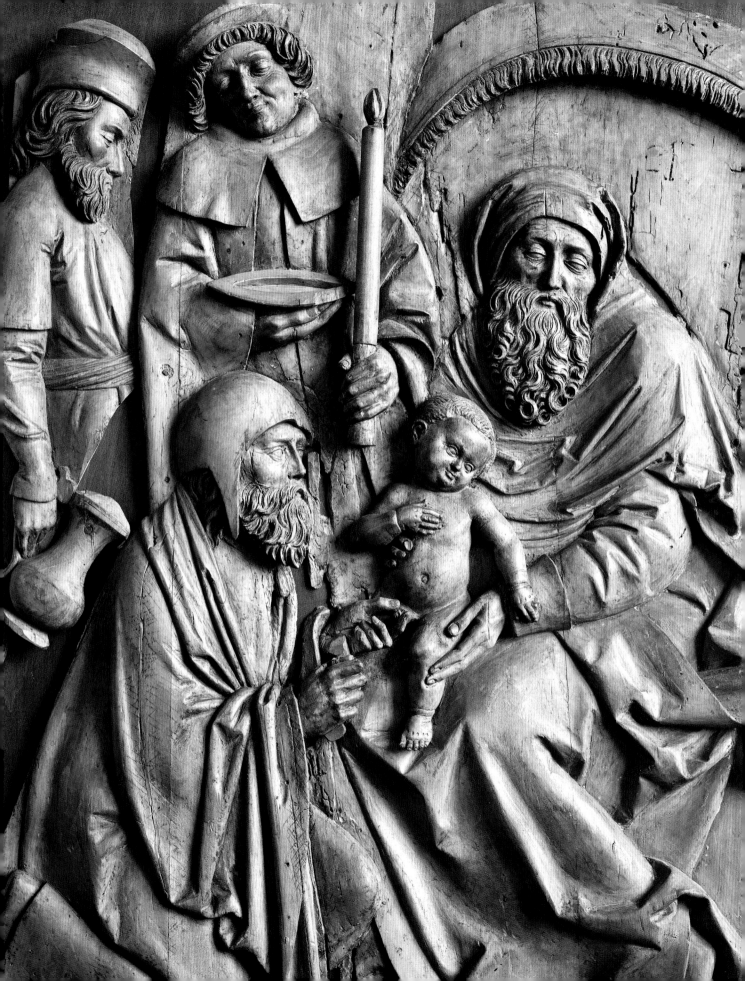

Kunst in Holz

Bilder-Schilder

Im Museum hängen Schilder neben den Kunst-Werken.
Was steht auf diesen Schildern?
Zum Beispiel:

Veit Stoß und Werkstatt

Horb am Neckar 1438 oder 1447 – 1533 Nürnberg

Beschneidung Christi

um 1520

Das untere Relief zeigt die Beschneidung Christi. Der Jesusknabe wird von einem Alten auf dem Schoß gehalten. Vor ihm kniet ein ebenfalls älterer Mann, vielleicht der Rabbi, um die Beschneidung durchzuführen. Sie ist ein Symbol für den von Gott mit Abraham geschlossenen Bund. Für die Juden war es Pflicht, acht Tage nach der Geburt eine Beschneidung durchzuführen. Dabei wird die Vorhaut des männlichen Gliedes operativ entfernt, wie es bei vielen Völkern des Altertums üblich war.
KM 560

August Kestner wurde im Jahr 1777 geboren.

In Hannover.

Der große Dichter Goethe hat ihn zu einer Roman-Figur gemacht:

Den Sohn von Lotte.

Das Buch heißt: Die Leiden des jungen Werther.

August Kestner war Diplomat.

Ein Diplomat arbeitet im Ausland.

Für sein Heimat-Land.

August Kestner war in Rom.

In Rom gab es viele Kunst-Werke.

August Kestner liebte Kunst-Werke.

August Kestner hat viele Kunst-Werke gekauft.

Und nach Hannover gebracht.

Am Ende waren es so viele Kunst-Werke,

dass August Kestner ein Museum einrichten konnte.

August Kestner schenkte die Kunst-Werke der Stadt Hannover.

Der Neffe von August Kestner wurde Verwalter.

Der Verwalter musste auf die Kunst-Werke aufpassen.

Im Jahr 1889 wurde das Kestner-Museum eröffnet.

Heute heißt das Museum:

Museum August Kestner.

Im Jahr 1952 kamen die Kunst-Werke ins Landes-Museum.

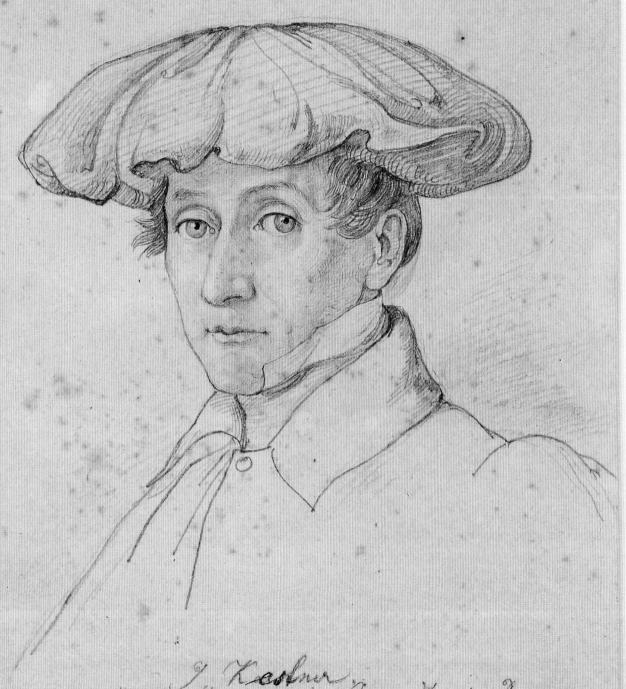

Roma 1829

J. Kestner,
königl. Hannoversch. Consandler in Rom,
gest. in Rom 1853

Handwerker oder Genie?

Wie haben Künstler vor 5 Hundert Jahren gelebt?

Wir nennen die Zeit Mittel-Alter.

Alte Schrift-Quellen geben Auskunft.

Zum Beispiel:

— Urkunden

— Verträge

— Briefe

— Tauf-Register und Sterbe-Register

— Gerichts-Akten.

Künstler als Handwerker [16]

Kunst-Werke werden von Handwerkern gemacht.

So dachten die Menschen im Mittel-Alter.

Die Namen der Handwerker hat man vergessen.

Deshalb wissen wir oft **nicht**, wer ein Kunst-Werk gemacht hat.

Handwerker waren im Mittel-Alter in Gilden

und Zünften organisiert.

Gilden und Zünfte hatten verschiedene Aufgaben:

— die Ausbildung der Handwerker

— die Rechtsprechung

— die Einhaltung der Regeln und Vorschriften

— die Versorgung der Witwen.

Wie entstand im Mittel-Alter ein Kunst-Werk?

Jemand wollte ein Kunst-Werk haben.

Er ging zum Handwerker.

Und gab dem Handwerker einen Auftrag.

Dann begannen die Handwerker mit dem Kunst-Werk.

Das Kunst-Werk wurde genau nach den Wünschen gemacht.

Vom Auftrag-Geber.

Der Auftrag-Geber bestimmte, was dargestellt werden soll.

Und wie das Kunst-Werk gemacht werden soll.

Die Preise für das Kunst-Werk waren festgelegt.

Die Preise der Kunst-Werke richteten sich nach:
— der Größe
— der Anzahl der Figuren
— dem Wert der verwendeten Farben und Materialien.

Vom Handwerker zum Künstler [17]

Manche Handwerker fühlten sich als Künstler.

Diese Handwerker wollten mehr verdienen.

Die Handwerker steigerten den Wert des Kunst-Werks.

Die Handwerker verhielten sich als Künstler.

Veit Stoß war ein erfolgreicher Künstler.

Veit Stoß hinterließ rund 8 Tausend Gulden.[18]

Das war viel Geld.

Ein Handwerker hat 50 Gulden im Jahr verdient.

Ein Schreiber hat 2 Hundert Gulden im Jahr verdient.

Das Leben der Künstler

Manche Künstler waren sehr berühmt.

Man hat Bücher über diese Künstler geschrieben.

In den Büchern wird das Leben der Künstler beschrieben.

Das heißt in schwerer Sprache: Biografie.

Biografie bedeutet: Lebens-Beschreibung.

Auch manche Biografen waren berühmt.

Zum Beispiel: der Italiener Giorgio Vasari.

Giorgio Vasari hat Leben und Arbeit

der wichtigsten Künstler beschrieben.

Die Biografie über Veit Stoß [19]

Auch von Veit Stoß gibt es eine Biografie.

Der Biograf von Veit Stoß war Johann Neudörfer.

Johann Neudörfer war ein Meister für Schreiben und Rechnen.

Im Mittel-Alter konnte **nicht** jeder schreiben und rechnen.

Dafür gab es Handwerker.

Johann Neudörfer war Schüler von Kaspar Schmidt.

Kaspar Schmidt hatte eine Tochter.

Die Tochter heiratete Willibald.

Willibald war der Sohn von Veit Stoß.

Das wissen wir über Veit Stoß:

Veit Stoß heiratete im Jahr 1476 in Nürnberg.

Veit Stoß ging im Jahr 1477 nach Krakau.

Krakau ist eine Stadt in Polen.

In Krakau war Veit Stoß sehr erfolgreich.

Veit Stoß musste deshalb **keine** Steuern mehr zahlen.

Veit Stoß kehrte im Jahr 1496 nach Nürnberg zurück.

Seine 1. Frau starb.

Im Jahr danach heiratete Veit Stoß wieder.

Seine 2. Frau starb im Jahr 1526.

Genial aber schwierig

Veit Stoß war ein großartiger Künstler.

Veit Stoß war ein schwieriger Mensch.

Veit Stoß hat gegen das Gesetz verstoßen.

Veit Stoß hat eine Urkunde gefälscht.

Das war ein schweres Verbrechen.

Veit Stoß musste ins Gefängnis.

Aber Veit Stoß hatte Glück.

Veit Stoß kannte Menschen mit guten Beziehungen.

Sie nutzen ihre guten Beziehungen.

Und halfen Veit Stoß.

Veit Stoß wurde **nicht** zum Tode verurteilt.

Veit Stoß hat als Strafe Brand-Marken bekommen.

Mit glühendem Eisen.

Veit Stoß hatte einen Verwandten am Hof vom Kaiser.

Veit Stoß wurde im Jahr 1506 aus dem Gefängnis entlassen.

Man sagt: er wurde vom Kaiser begnadigt.

L'ecole d peinture

die informationen entfalten sich entlang eines gedachten weges, den der besucher durch das lesen und betrachten des kunstwerks in gedanken geht.

Bild und Bildung
in Praxis und Theorie

Vorliegende Publikation ist der Versuch, Zugang zu ermöglichen – Zugang zum Museum, zur Kunst und über das Kunstwerk zum allgegenwärtigen Bild resp. darüber hinausweisend zur Bildwissenschaft, einer vergleichsweise neuen Fachrichtung, die versucht, das Themenfeld »Bild« aus unterschiedlichen Blickwinkeln zu erforschen. Das Buch ist darauf ausgerichtet, einer heterogenen Gruppe von Menschen als Ausgangsbasis zu dienen, sich über das Medium Bild mit der Welt in Beziehung zu setzen und sich mit den Weltsichten anderer Menschen, anderer Zeiten auseinanderzusetzen; sich selbstständig und unabhängig weiterzubilden; für Teilhabegerechtigkeit zu sorgen und sich mit Ideen und Forschungsansätzen zur Vermittlung im Museum zu beschäftigen.

Die Erstellung der Texte zu den Kunstwerken setzt Partizipation voraus und hat Teilhabe zum Ziel. Die Publikation ist greifbares Ergebnis des Projekts »Bilderwelten – Lebenswelten. Eine Projektidee mit Modellcharakter zur Förderung begabter junger Menschen mit Migrationshintergrund durch Sprachkurse im Museum und ein Beitrag zur Inklusion", dessen Anspruch es war, Menschen aus außereuropäischen Kulturen sprachlich zu fördern und ihnen die Kultur des Abendlandes über Kunstwerke näher zu bringen u.a. mit dem Ziel, die Eingliederung in den neuen Lebensmittelpunkt zu erleichtern. Die angestrebten Manifestationen des Projekts, also Sprachkurs für Studierende sowie ein Angebot zum selbstbestimmten Lernen in schriftlicher Form, erbrachten als Nebenprodukt Erfahrungswerte für Sprachkurse im Museum, die auch für Flüchtlinge geeignet sind, um Sprache und Kultur des neuen Lebensmittelpunktes kennenzulernen.

Mit Sprachkurs und Publikation können neue Zielgruppen für das Museum angesprochen werden. Durch die Beteiligung von Menschen mit Behinderungen auf Augenhöhe, leistet die Publikation einen Beitrag zur langfristigen Veränderung der Einstellungen und des Verhaltens von Menschen. Sie entspricht der Idee von Inklusion, indem unterschiedliche Teile, anwendbare Konkretisierungen und theoretische Überlegungen gleichberechtigt nebeneinander stehen und jeder Leser selbst entscheiden kann, welche Teile er lesen möchte. Die Publikation dient Menschen mit unterschiedlichen Voraussetzungen als Möglichkeit zur selbstständigen Weiterbildung.

bilderwelten
lebenswelten

eine projektidee mit
modellcharakter zur
förderung begabter
junger menschen mit
migrationshintergrund
durch sprachkurse
im museum und ein
beitrag zur inklusion.

Problemaufriss

Viele Menschen besuchen die Museen. Doch die Besuchergunst bildet nicht die Gesellschaft ab, vielmehr gibt es Bevölkerungsgruppen, die überproportional Museen nutzen, während andere gesellschaftliche Gruppierungen nur zu einem geringen Prozentsatz Museen besuchen. Zu der großen Gruppe der Nicht-Besucher gehören insbesondere Studierende, wie mehrfach nachgewiesen werden konnte.[20] Dieser Sachverhalt ist nicht nur grundsätzlich verbesserungswürdig, sondern geradezu problematisch, wenn die studierenden Nicht-Besucher das Lehramt anstreben. Gelingt es den Museen nicht, die Distanz zu verringern, so steht zu befürchten, dass diese Personen auch als Lehrer das Museum nicht in ihrem Unterricht einsetzen.

Es stellte sich also die Frage, wie die Akzeptanz des Museums erhöht werden kann, wie Studierende dem Museum erschlossen werden können. Gewissermaßen erschwert wurde die Ausgangssituation durch den Umstand, dass Alte Meister Medium der Bemühungen werden sollten. »Museen mit Sammlungen alter Kunst stellen für den Besucher eine besondere Herausforderung dar, da man die Kunst vergangener Jahrhunderte oft nur verstehen kann, wenn man entsprechende historische und kunsthistorische Kenntnisse hat.«[21] Das zurückhaltende oder fehlende Interesse an Kunstmuseen unter Studierenden (und Lehrenden) in Schulen und Hochschulen hat mich bewogen, nach Möglichkeiten zu suchen, wie die genannten Zielgruppen für Bilder gewonnen werden können.

Der Umfang und Gebrauch von Bildern ist in den letzten Jahren sprunghaft angestiegen und dürfte in Zukunft auch weiter zunehmen. Erst Bildkompetenz ermöglicht in unserer bilddominierten Welt aktive Teilhabe an der Kultur.

Einschlägige Erfahrungen in der Hochschullehre und der Austausch mit Studierenden haben mich veranlasst, nach Mitteln und Wegen zu suchen, wie Studierende aus fremden Kulturkreisen vergleichbare Möglichkeiten und Chancen erhalten können und die Integration in die Gesellschaft besser gelingt. Das Verfügen über die Bildungssprache ist eine wesentliche Voraussetzung für den Bildungserfolg, deshalb war es Anliegen des Projekts, jungen Menschen aus außereuropäischen Kulturen, die nach Deutschland gekommen sind, um hier ein Studium aufzunehmen oder fortzusetzen, in einem Intensivkurs sprachlich zu fördern und ihnen die Grundlagen europäischer Bildung zu vermitteln.
Da die Studierenden aufgrund nicht ausreichender Deutschkenntnisse sowohl in den Seminaren Schwierigkeiten haben als auch in der Kommunikation mit Kommilitonen gehandicapt sind, habe ich begonnen, über den Einsatz von Leichter Sprache nachzudenken. Leichte Sprache bietet Menschen mit unterschiedlichen Handicaps eine Chance zur Teilhabe.

Dies erweiterte die Fragestellung um einen zweiten Aufgabenbereich, der Museen vor große Herausforderungen stellt. Durch die UN-Konvention über die Rechte von Menschen mit Behinderungen aus dem Jahr 2009 hat sich die Situation für Museen und andere Einrichtungen erheblich gewandelt. Schon früher waren Menschen mit Behinderungen nicht vom Museumsbesuch ausgeschlossen und es wurden auch Maßnahmen ergriffen, um barrierefreie Bedingungen zu schaffen, etwa in Form von Rollstuhlzugänglichkeit. Durch die Ratifizierung der Behindertenrechtskonvention sind Museen nun verpflichtet, für den barrierefreien Zugang zu sorgen. Artikel 24, der den Zugang zur Bildung regelt und Artikel 30, der die Teilhabe am kulturellen Leben präzisiert[22], machen unmissverständlich deutlich, dass es nun nicht mehr um die Aufnahme geht derjenigen, die ins Museum kommen, sondern dass es Aufgabe des Museums geworden ist, allen Menschen (Selbst-)Bildungsprozesse zu ermöglichen. Es geht also um Aktivitäten seitens der Museen, um zum einen Möglichkeiten zum Wissenserwerb zu geben und zum anderen, um selbstbestimmte Prozesse der Wissensaneignung zu ermöglichen. Inklusion ist zur Aufgabe der Museen geworden. Dass Museen Bildungseinrichtungen sind, ergibt sich allein aus der Tatsache, dass etwas ausgestellt wird, dass etwas gezeigt wird – ein eindeutiger Hinweis auf die Bildungsabsicht[23]. Mit der UN-Konvention sind die Voraussetzungen für einen barrierefreien Zugang zu schaffen[24], wobei Barriere nicht nur räumliche Bedingungen wie Fahrstühle oder Rampen meint, sondern auch sprachliche bzw. inhaltliche Barrieren. Den Museen fällt die Aufgabe zu, Angebote zu entwickeln, die es auch benachteiligten Menschen ermöglichen, vom Bildungspotenzial der Exponate zu profitieren. Die Herausforderung dabei ist, die sehr unterschiedlichen Bedürfnisse der heterogenen Besuchergruppen zu berücksichtigen.

Inklusion beschreibt eine offene Gruppe von Menschen, die schon per se nicht gleich sind, sondern sich unterscheiden. Eine Aufnahme Anderer macht die Gruppe nur heterogener, verändert sie aber nicht grundlegend. Unterschiede zwischen den Mitgliedern der Gruppe sind erwünscht – Heterogenität wird als Chance gesehen. Die Unterschiede zwischen den Gruppenmitgliedern erfordern jedoch Maßnahmen, um Chancengerechtigkeit herzustellen.

Teilhabe ist der Grundgedanke von Inklusion. Inklusion bedeutet, dass alle Menschen – unabhängig davon, ob sie hochbegabt sind oder Behinderungen vorliegen, ob

Deutsch ihre Muttersprache oder eine Fremdsprache ist – gleichermaßen gemeint sind. Alle Menschen haben gleiche Rechte auf Teilhabe an der Kultur und alle haben das Recht auf Bildung und vor allem muss ihnen die Möglichkeit gegeben werden, Bildung zu erwerben. Dementsprechend wurden folgende Forschungsfragen für das Projekt formuliert:

I.

Wie lässt sich das Museum, insbesondere das Kunstmuseum, stärker im Bewusstsein junger Erwachsener verankern?

II.

Wie können begabte junge Menschen, die aus einem fremden Kulturkreis nach Deutschland gekommen sind, um hier ihr Studium aufzunehmen resp. fortzusetzen, sowohl sprachlich in einer Weise gefördert werden, dass ihnen das Studieren erleichtert wird, als auch mit der Kunst und Kultur ihres neuen Lebensmittelpunktes in Berührung gebracht werden, um sich in Deutschland besser zurechtzufinden?

III.

Welche Möglichkeiten der Selbstbildung sind im Museum, konkret in einem Museum mit alten Meistern, für Menschen mit Handicaps zu schaffen?

IV.

Wie ist Inklusion im Museum praktisch zu verwirklichen?

V.

Wie lässt sich eine Möglichkeit finden, Menschen mit Behinderung auf Augenhöhe am Projekt zu beteiligen, um Inklusion nicht nur als Ergebnis anzustreben, sondern im Arbeitsprozess umzusetzen?

Voraussetzungen

Museen stellen Erfahrungsräume dar, es geht nicht als Hauptzweck darum, das schulische Lernen in die Freizeit und ins Erwachsenenalter hinein zu verlängern, womit nicht gesagt ist, dass der Museumsbesuch nicht dazu beiträgt, Sachkenntnisse zu vermitteln oder zu vertiefen. Der Museumsbesuch befriedigt vielmehr eine Vielzahl weiterer Bedürfnisse wie Stephan Schwan[25] darlegt. Der Erwerb von Wissen spielt eine wichtige Rolle, aber auch das Objekt selbst hat große Bedeutung. Das »Vergegenwärtigen seiner Authentizität, Schönheit, Bedeutsamkeit und Seltenheit«[26] wird hervorgehoben. Der Museumsbesuch gibt Anlass »zum Nachdenken über sich selbst, zum Imaginieren, zum Rückerinnern an persönliche Erlebnisse und Erfahrungen«.[27]

In Museen wird die materielle Welt zum Sprechen gebracht, die Botschaften werden jedoch nur von einem Teil der Bevölkerung verstanden. Die Texte im Museum sind für viele Menschen nur schwer verständlich oder unverständlich. Betroffen ist eine weitaus größere Gruppe von Menschen als allgemein angenommen wird. Vielen Menschen fehlen fachliche Vorkenntnisse, um diese Texte verarbeiten zu können, denn die Begleittexte von der einzelnen Objektbeschriftung bis zu übergreifenden Bereichstexten bilden Fachinhalte ab und sind vielfach von den jeweiligen Fachleuten verfasst worden, die für die Ausstellungen zuständig sind. – Viele Menschen sind Fachleute, aber die Fächer sind vielfältig.

Viele Menschen mit Migrationshintergrund haben aufgrund sprachlicher Fähigkeiten große Schwierigkeiten beim Verstehen der Texte. Gleiches gilt für Menschen, die dauerhaft in einem anderen Land als Deutschland leben und sich aus privaten oder geschäftlichen Gründen vorübergehend in Deutschland aufhalten. Verstärkt wird das Problem, wenn die Besucher in den Ausstellungen mit den zugrunde gelegten kulturellen Hintergründen der abendländischen Kultur nicht vertraut sind. Viele Menschen mit intellektuellen Behinderungen oder mit Leseschwierigkeiten, können die Bildungsangebote im Museum nur erschwert oder nicht wahrnehmen. Zuletzt sind auch diejenigen Menschen an dieser Stelle aufzuführen, die ein eingeschränktes Sehvermögen haben; gerade die an Museen besonders interessierten älteren Menschen sind häufig davon betroffen.

Vor diesem Sachverhalt ließen sich die Forschungsfragen weiter präzisieren: Wie kann möglichst jeder erwachsene Museumsbesucher bzw. jeder Leser des Buches mit einem Kunstwerk in Kontakt gebracht werden und zwar unabhängig von seinem Alter und Geschlecht, einer körperlichen und/oder geistigen Behinderung, seiner ethnischen und sozialen Herkunft, seiner kulturellen Zugehörigkeit sowie seiner Ausbildung?

Welche über sich selbst hinausgehende Informationen oder Fähigkeiten werden durch die »Kunst-Betrachtungen« vermittelt? Worin folglich besteht der besondere Wert der Kunst-Betrachtungen für »alle« Menschen, wenn man bedenkt, dass Museen keine primären Lernorte darstellen oder wie es Nicola Lepp[28] schreibt, Bildung im Museum versteht sich »nicht als verlängerter Arm der Schule, sie ist weder funktional im Sinne bildungspolitischer Zielsetzungen noch effektiv, kompetenzsteigernd oder qualifizierend für den Arbeitsmarkt. Sie zielt auf Mündigkeit und Selbstermächtigung[...]«

Wie ist zu erreichen, dass Lesen von Bildern als »ein Modus, Welt und sich selbst im Verhältnis zur Welt und zur Weltsicht anderer zu erfahren«[29] begriffen wird?

Die Kernfragen verdeutlichen, dass es um mehr geht, als durch die Kunst-Betrachtungen kunsthistorisches Faktenwissen zu erwerben. Die Intention besteht darin aufzuzeigen, warum Museen, insbesondere Kunstmuseen, für jeden und gerade für Menschen mit Beeinträchtigungen und Behinderungen so wichtige ›Partner‹ sein können. Je größer die Abhängigkeit der Gesellschaft vom Bild ist desto zentraler ist es, den Umgang mit Bildern zu beherrschen und ein souveräner Umgang mit Bildern ergibt sich nicht nebenbei, sondern muss regelrecht gelernt werden. Es geht darum, allen Menschen die Möglichkeit einzuräumen, »sich selbst nämlich in einer Ausstellung als authentisch zu erleben« wie es Gerhard Kilger[30] formuliert hat. »Ausstellungsbesuche haben als Erfahrung von Echtheit und Gewissheit das Potenzial der Selbsterfahrung, weil Erlebnisse in der Gesamtheit der Sinneswahrnehmungen stattfinden.«[31] Museumsbesucher möchten die Materialität erfahren, sie wünschen sich, dass sich ihnen etwas zeigt, was mit ihnen selbst zu tun hat, sie möchten authentischen und originalen Dingen begegnen.[32]

neubestimmung der bildungsmöglichkeiten im kunstmuseum

Theoretische Grundlagen

Antworten auf die Forschungsfragen und Angebote zur (Selbst-)Bildung im Museum für eine sehr heterogene Gruppe mit unterschiedlichsten Voraussetzungen und Zielen lassen sich nur über eine Erweiterung des Blickwinkels finden. Bilder sind Forschungsgebiet in Kunstgeschichte, Geschichte, Bildwissenschaft und Philosophie, in Neurobiologie, Medizin, Informatik, Kognitions- und Medienwissenschaft und spielen in den meisten Fächern eine zunehmende Rolle. Es gibt viele Typen von Bildern, Visualisierungen und Strukturierungen von Information und es geht um Fragen der Bildwahrnehmung und Bildverarbeitung, um materiale und mentale Bilder. Der Fokus auf das Bild aus einer einzelnen Fachwissenschaft heraus erscheint damit nicht mehr angemessen. Interdisziplinäre Forschungsverbünde sind eine Antwort auf die Anforderungen, doch die Forschungslandschaft ist weit davon entfernt, Interdisziplinarität anzuerkennen. »Bilder waren lange Zeit vor allem der angestammte Untersuchungsgegenstand der Kunstgeschichte, die komplexe Methoden und Theorien entwickelt hat, wie diese zu interpretieren seien. Diese Deutungshoheit hat sich in den letzten Jahrzehnten in bemerkenswerter Weise verändert. Mit den Bildwissenschaften und den Visual Culture Studies haben sich zwei neue Disziplinen herausgebildet, die durchaus in dezidierter Absetzung von der Kunstgeschichte in neuer Weise Bilder zu denken und zu verstehen suchen.«[33] – Unter diesen Vorzeichen ist es möglich, geeignete Programme zu entwickeln.

Die Pädagogik verfolgt einen grundlegend anderen Ansatz als eine Fachwissenschaft. Die kompetenzbildende Bedeutung von Wissen wird, so Rolf Arnold[34] immer noch überschätzt. »Metakognitive sowie methodische Kompetenzen gewinnen dabei zusätzlich, aber auch anstelle des rein kognitiven Wissens mehr und mehr an Bedeutung – mit ungeahnten Rückwirkungen auf das, was wir didaktisch zu denken gewohnt sind.«[35] Verschärft wird die Situation dadurch, dass sich die Kunst-Betrachtungen an Erwachsene richten, für die ein »Aneignungslernen« wie es Kinder und Jugendliche in der Schule praktizieren, nicht notwendig ist.[36]

Es geht um die Bildung des Menschen. Ohne Inhalte ist Bildung nicht möglich, aber es geht nicht primär um bestimmte, fachwissenschaftliche Inhalte. Wie Dewey, Reformpädagoge in Chicago, geschrieben hat, kann die Schule nicht mehr tun und braucht für ihre Schüler nicht mehr zu tun, als ihre Denkfähigkeit zu entwickeln.[37]

Da Bildung nur über Lernprozesse an konkreten Inhalten erfolgen kann, sind die alten Meister notwendige Grundlage. Es geht aber nicht primär darum, Menschen für alte Meister zu begeistern, sondern ausschließlich darum, die alten Meister als Medium einzusetzen. Aber gerade alte Meister machen die pädagogische Arbeit vergleichsweise einfach. Die Gemäldegalerie des Landesmuseums mit Kunst vom 12. bis zum frühen 20. Jahrhundert bietet besondere Möglichkeiten. Viele Kunstwerke, insbesondere jene aus Mittelalter, Renaissance und Barock, aber auch dem Historismus bieten vielfältige Gesprächsanlässe.

Soll die Begegnung mit der Kunst bildend sein, so steht die zentrale Position des Betrachters nicht in Frage, doch auch als ‚reiner Konsument' von Kunst ist er die zentrale Größe, die stets in den Mittelpunkt zu stellen ist. Es gilt größtmögliche Autonomie und Selbstbestimmung zu gewährleisten, denn Sprachkurs und Publikation richten sich an Erwachsene; es handelt sich nicht um gesetzlich geregelten Unterricht mit dem Ziel, kurzzeitig gespeichertes Wissen abzufragen. Es handelt sich um Selbstbildungsprozesse auf freiwilliger Basis, die langfristige Veränderungen, also Lernen im eigentlichen Sinn, anstreben. Selbstbildung kann nur stattfinden, weil

zum einen Lerninhalte angeboten werden und zum anderen Erkenntnisse der Lehr-Lernforschung Berücksichtigung finden.

Die Erkenntnisse der Lernwissenschaften[38] sind vielen unbekannt, wie Sawyer[39] betont. In der Alltagssprache wird der Begriff mit einem Zuwachs an Wissen oder Können verbunden, in wissenschaftlichen Kontexten ist jedoch zu präzisieren, was Lernen ist, wie Nicole Becker[40] hervorhebt. Die nachfolgende Definition von Dinkelaker[41] kann das verdeutlichen: »Unter den Begriff des Lernens werden diejenigen Prozesse gefasst, in denen Wissen oder Fähigkeiten entwickelt oder erworben werden.« Lernen stellt einen »sehr individuellen, nur begrenzt durch Lehren steuerbaren, hochgradig entwicklungsoffenen Vorgang der Selbstentwicklung und Selbstgestaltung«[42] dar. Entscheidend beim Lernen sind individuelle Anlagen und individuell verarbeitete Kontexte. Lernen muss jeder Mensch selbst, aber das Lernen kann erleichtert werden. Eine solche Erleichterung stellt die anregende Lernumgebung dar wie sie z.B. im Museum in hohem Maße gegeben ist.

Zwei theoretische Strömungen lassen sich unterscheiden, wenn man sich mit dem Lernen aus pädagogisch-psychologischer Sichtweise beschäftigt: konstruktivistische und kognitivistische Ansätze des Lehrens und Lernens. Da die Intention der 'Kunst-Betrachtungen' der Initiierung von Lernprozessen gilt, wird klar, dass diese theoretischen Überlegungen[43] eine wichtige Rolle spielen, eine genauere Darstellung der unterschiedlichen Ansätze ist hier jedoch nicht zu leisten. Als Fazit muss genügen, dass keiner der Ansätze in seiner Extremform aufrecht zu erhalten ist, vielmehr eine Vermischung beider Ansätze zu optimaleren Ergebnissen führt. Instruktion stellt bei den Kunst-Betrachtungen eine unumgängliche Notwendigkeit dar, um die hochgesteckten Ziele einer Erziehung zur Mündigkeit zu erreichen, die ihrerseits eine Konstruktionsleistung darstellt. Doch die Art und Weise, in welcher die Instruktion erfolgt, lässt einigen Spielraum.

Das Buch richtet sich an Erwachsene. Damit wird zugleich die Schwierigkeit erhöht, insofern nämlich, als Erwachsene nicht im Rahmen einer Ausbildung ins Museum geschwemmt und festgelegten Inhalten ausgesetzt werden. Die Erwachsenen kommen freiwillig ins Museum und bringen dementsprechend eine eigene Erwartungshaltung mit. Auch wenn es individuelle Unterschiede gibt, so sind es eigentlich stets zwei Kernanliegen gewesen, die den Museumbesuch begleitet haben: Erst erfreuen, dann belehren oder aktueller formuliert: Spaß kommt vor Bildung, aber

Bildung ist durchaus eine erwünschte Begleiterscheinung des Besuchs. Der Anreiz, oder pädagogisch ausgedrückt, die Motivation zum Museumsbesuch mit Programm, ist daher ein wichtiger Punkt aller Überlegungen.

das buch soll menschen zugang zur kunst vermitteln, die noch keinen oder nur einen unzureichenden zugang zur kunst haben.

(i) Es geht nicht um die Vermittlung eines feststehenden Wissens, sondern um die Anregung zur Auseinandersetzung mit dem Ziel der persönlichen Weiterentwicklung. Bildende Wirkung zeigt sich nicht ausschließlich an dem, was aus der Beschäftigung mit den Kunstwerken direkt behalten wurde, sondern auch an dem, was angestoßen wurde, inwieweit sich das Verhalten des Besuchers verändert bzw. wie sich die Selbsteinschätzung des Besuchers verändert.

133

überlegungen zu einer »universellen sprache des bildverstehens«

Erwachsene in einen tiefgründigen Dialog mit einem Gemälde zu verstricken, der zudem den Anspruch hat, bildungswirksam zu sein, stellt höchste Anforderungen in didaktischer Hinsicht, insbesondere für ein heterogenes Publikum.

Zugrunde liegt ein Konzept, das in vielen Jahren reflexiver Auseinandersetzung mit den Themen Museum, Bildung und Erziehung, Museumspädagogik, Bild und Kunst entstanden ist. An dieser Stelle können nur einige Prinzipien und Grundlagen herausgearbeitet werden, die als entscheidend angesehen werden und mit denen in den Kunst-Betrachtungen operiert wurde. Prinzipien, das sei vorausgeschickt, werden in diesem Zusammenhang unter pädagogischem Blickwinkel betrachtet. In der Pädagogik werden mit Prinzipien Vorgehensweisen bezeichnet, die als wegweisend angesehen und nicht ständig einer Rechtfertigung bedürfen.

Bei dem Konzept handelt es sich um einen Vorschlag für die Arbeit im Museum, die bildend und für »alle« Menschen gleichermaßen gültig ist. Dieses hochgesteckte Ziel setzt eine hohe Allgemeingültigkeit voraus. Der Abstraktionsgrad erlaubt gleichzeitig einen Transfer auf andere Situationen. Die Konzeption ist auch auf die Institution Schule übertragbar und weist sich damit als inklusive Didaktik aus. Der interdisziplinäre Ansatz wie ihn die Bildwissenschaft vertritt hat viele Schnittmengen zum hier entwickelten Konzept, aber das Ziel bleibt ein pädagogisches: Den Kunst-Betrachter in die Lage zu versetzen, mit Bildern kompetent umzugehen. Das Subjekt dominiert, doch das Objekt, das Kunstwerk, wird dem nicht untergeordnet.

Es ergibt sich damit ein Modell, das versucht, den verschiedenen Seiten gerecht zu werden. Der Kunst-Betrachter bildet in einem museumspädagogischen Modell den Mittelpunkt, doch es wird gleichzeitig davon ausgegangen, dass nur ein starkes Objekt bildungswirksam werden kann, ein Objekt, das sowohl für sich steht als auch über sich hinausweist. Weder ist ein Objekt austauschbar, noch bieten sich beliebige Zugänge an. Jedes Objekt steht für sich und ist im Einzelnen zu analysieren.

Konzentration auf bedeutsame Themen mit Bezug zur Lebenswelt

Die bloße Existenz eines Gegenstandes, etwa ein Bild in der Ausstellung eines Museums, ist aus pädagogischer Sicht kein ausreichender Grund, sich mit dem Objekt auseinanderzusetzen. Es müssen weit mehr Bedingungen erfüllt werden. In den »Kunst-Betrachtungen« wird die Idee verfolgt, »dass bestimmte Kunstwerke Informationen bereithalten, die man nur durch das jeweilige Bild gewinnen kann«[44]. Das bedingt ebenso, dass ein Bild nicht durch ein anderes ersetzt werden kann.

Welche Kriterien bestimmen die Auswahl geeigneter Kunstwerke?
Es ist nicht mehr von einem Primat des Inhaltlichen auszugehen, wenngleich der Inhalt notwendiger Bestandteil bleibt. Damit stellt sich weiterhin die Frage, welche Inhalte auszuwählen sind. Sowohl die „Lehrkunst" als auch Klafkis Leitideen weisen den Inhalten große Bedeutung bei und so wird auch hier vorgegangen.

Wolfgang Klafki[45], einer der ganz großen Pädagogen des 20. Jahrhunderts, misst dem Bedeutungsgehalt eines Themas die zentrale Rolle für die Bildung bei. Da nicht jeder Inhalt bildungsbedeutsam ist, sind die Inhalte auf ihren

gegenwärtigen und zukünftigen Bedeutungsgehalt hin zu analysieren. Als Hilfestellung hat Klafki die Didaktische Analyse entwickelt, die Leitfragen an die Hand gibt. Drei Fragen richten sich auf die Begründbarkeit, sie dienen der Prüfung, ob ein Thema und die sie konstituierenden allgemeinen Ziele didaktisch begründbar sind.

Welchen allgemeinen Sachverhalt, welches Problem erschließt der Inhalt? Das ist die exemplarische Bedeutung, der Klafki herausgehobene Bedeutung beimisst; im Besonderen muss ein Allgemeines enthalten sein. Die exemplarische Bedeutung zeigt sich insbesondere anhand der Künstlerpersönlichkeiten. Alle für die Kunst-Betrachtungen ausgewählten Künstler sind individuell verschieden und gehören unterschiedlichen Epochen und verschiedenen gesellschaftlichen Kreisen an. Aus den Biografien dieser Künstlerpersönlichkeiten sind jedoch allgemeingültige Aspekte über Künstler zu extrahieren. Viele Aspekte haben über die einzelne Person hinaus Geltung. Es kann also anhand besonderer Fälle Allgemeines abgeleitet werden.

Eine weitere Frage, die Wolfgang Klafki im Rahmen seiner didaktischen Analyse stellt, lautet: Welche Bedeutung hat der betreffende Inhalt, welche Bedeutung sollte er haben? Diese Frage bezieht sich auf die Gegenwartsbedeutung. Im pädagogischen Sinne Bedeutung für die Gegenwart besitzt ein Gemälde, wenn der Besucher einen Bezug zu seiner Gegenwart, zu seiner Lebenswirklichkeit herstellen kann.

Die Kunstwerke offenbaren existenzielle Fragestellungen, große oder kleinere Probleme, die sich zu jeder Zeit stellen und für die immer wieder nach geeigneten Antworten gesucht werden muss, jeweils an die spezifischen Bedingungen angepasst. Letztlich handelt es sich auch um die von

Klafki als notwendig erachtete Zukunftsbedeutung. Also die Frage danach, worin die Bedeutung des Themas für die Zukunft liegt. Die großen Fragen der Menschheit werden auch die Zukunft bestimmen. Die alten Gemälde zeigen Themen wie Liebe, Gewalt, Vergnügen. Die Menschen früher haben sich mit den Dingen beschäftigt, die uns beschäftigen. Die Themen sind gleich geblieben. Das macht ein altes Bild für uns interessant. Uns alle betreffen die Themen, die uns jeden Tag begegnen, persönlich oder sei es nur in den Nachrichten. Und für alle Menschen ist es wichtig, sich mit diesen Themen auseinanderzusetzen.

An welchen Beispielen gelernt wird, ist keineswegs beliebig. Wenn das Lesen aus unterschiedlichen Gründen Mühe bereitet, dann ist es umso wichtiger, in den Texten wesentliche Aspekte zu behandeln. Der Auswahl der Themen kann damit besondere Bedeutung beigemessen werden. Die ausgewählten Beispiele müssen für Gegenwart und Zukunft Bedeutung haben und über sich hinausweisen. Das kann auch in der Form geschehen, dass sie zu übergeordneten Kompetenzen führen wie etwa der Reflexionsfähigkeit. Entscheidend ist, Themen zu finden, die für die Besucher unterschiedlichster Voraussetzungen und Bedürfnisse eine persönliche Bedeutung besitzen. Die Themen sind so auszuwählen, dass alle Menschen persönlich oder indirekt davon betroffen sind. Wolfgang Klafki[46] hat dafür den Begriff der epochaltypischen Schlüsselprobleme geprägt. Die Beziehung zwischen den Menschen, die gesellschaftlich geprägte Ungleichheit zwischen Mann und Frau, zwischen arm und reich, zwischen behindert und nicht-behindert, mit oder ohne Migrationshintergrund, die Frage nach Frieden sind in diesem Zusammenhang besonders entscheidend. Klafkis Idee lässt sich auf die Arbeit mit Kunstwerken übertragen. Die universellen Themen der Menschheit betreffen alle Menschen – mitun-

ter Menschen mit Behinderungen sogar verstärkt – und wecken das Interesse der meisten Menschen.

Innerhalb der universellen Themen werden aktuelle Bezugspunkte ausgesucht, die eine direkte Verbindung zur Lebenswelt herstellen. Die eigene Lebenswelt stellt die Basis dar, auf der ein Verstehen fremder Inhalte erleichtert wird. Die persönliche Bedeutsamkeit, den Transfer in die Alltagwelt, bietet der Text. Das vereinfacht die Textverarbeitung, welche die Basis für das globale Verstehen darstellt und die es dem Leser erleichtert, eine Bewertung in Bezug auf seine Lebenswelt vorzunehmen.[47]

Da sich das Projekt und rahmende Forschungen gleichermaßen auf begabte junge Menschen mit Migrationshintergrund sowie Menschen mit Behinderungen bezogen haben, ist der Nachweis erbracht worden, dass lebensweltbezogene Themen im Museum eine inklusive Didaktik ermöglichen.

Herstellung multipler Bezüge bei Reduktion auf das Wesentliche

Die Kunst-Betrachtungen gehen noch einen Schritt weiter: Es werden nicht nur allgemeinbildende Themen ausgewählt, es wird zusätzliche Information gegeben, die bestimmte Aspekte vertieft. Mit Hilfe der Vertiefungen, z.B. beim Gemälde von Spranger den Ausführungen zur Herstellung und zum Genuss von Wein in der Antike, wird hilfreiches Wissen zugänglich gemacht. Bei den Vertiefungen handelt es sich nicht um bloßes Aneinanderreihen von Fakten, die nach dem Lesen schnell vergessen werden, sondern um ausgewählte Sachinformationen, die zielgenau das Thema erweitern und mit dem Vorwissen verbunden werden können, so werden die Fakten leichter behalten.

Die Zusatzinformationen erweitern den Horizont und ermöglichen andere Sichtweisen auf das Thema. Die vielfältigen Anschlussmöglichkeiten, die gegeben werden, erhöhen zudem die Nachhaltigkeit der Aneignung.

es wird also darauf geachtet, dass vielfältige verknüpfungen mit unterschiedlichen themen ermöglicht werden.

ⓘ Auf diese Weise kann auf die Heterogenität der Bildbetrachter angemessener reagiert werden. Die Intensität der Beschäftigung hängt von Vorwissen und Möglichkeiten jedes Einzelnen ab.

Scheinbar entgegengesetzt ist ein weiteres Prinzip, das in den „Kunst-Betrachtungen" zum Tragen kommt: das Prinzip der Reduktion auf das Wesentliche. Während einerseits die Informationen vertieft werden, wird andererseits auf den Kern der Sache reduziert – um es plakativ auszudrücken: Die Texte werden vom Ballast befreit.

I.
Wie ist Reduktion auf das Wesentliche zu begründen?

II.
Wie ist diese Reduktion auf das Wesentliche umzusetzen?

»Die Wissenschaft versucht komplexe Vorgänge zu verstehen, indem sie sie auf ihre wesentlichen Ereignisse reduziert und das Wechselspiel dieser Ereignisse untersucht. Dieser reduktionistische Ansatz gilt auch für die Kunst."[48] Der Reduktionismus erweitert den Horizont und kann neue Erkenntnisse verschaffen. „Diese neuen Erkenntnisse werden uns in die Lage versetzen, unerwartete Aspekte der Kunst wahrzunehmen, die den Beziehungen zwischen biologischen und psychologischen Phänomenen entspringen.«[49]

In »Logik der Forschung« legt Karl Popper dar, dass der Fortschritt der Wissenschaft nicht auf dem Anhäufen von Daten beruht, sondern auf dem Prüfen von Hypothesen, dem Lösen von Problemen. Das simple Aufzeichnen empirischer Daten kann nicht die komplexen und oft mehrdeutigen Phänomene erklären, die in der Natur oder im Labor beobachtet werden. Um die Beobachtungen zu verstehen, müssen die Wissenschaftler nach dem Prinzip von Versuch und Irrtum vorgehen; »sie müssen mittels bewusster Schlussfolgerungen ein hypothetisches Modell eines Phänomens erstellen und dann nach neuen Beobachtungen suchen, die das Modell widerlegen«[50]. Auch das ist direkt auf Bilder übertragbar: Viele Bilder sind so komplex, dass sie sich durch das Auflisten schlichter Fakten nicht erklären lassen.

Es ist die Aufgabe der Didaktik, die Fachinhalte zu reduzieren. Reduktion bedeutet nicht den Verzicht auf Inhalte, sondern die Freilegung der Idee. Voraussetzung ist ein tiefes Verständnis der Sache. Wer also in der Lage ist, einen Sachverhalt klar und verständlich zu formulieren, beherrscht nicht nur die Sprache, sondern vor allem das Fachliche.

Die Reduktion auf den Kerngedanken ermöglicht es, viele Aspekte nebeneinander stellen zu können. Das erfordert breite Sachkenntnisse, denn auf dem gleichen Raum, den

ein ballastreicher Text ausfüllt, sind viele Fakten unterzubringen (!).

Auf das Wesentliche reduzierte Texte fördern das Verstehen unbekannter Ideen. Mit ihrer inhaltlichen Breite erlauben sie vielfältigen Anschluss und nachhaltiges Lernen. Letztlich entsprechen sie der Idee von Inklusion. Das Potential anderer Fachbereiche kann sich entfalten, weil andere Fachrichtungen Wertschätzung erhalten.

Nicht nur Sprach- und Fachkompetenzen sind für größtmögliche Breite und Tiefe der Inhalte erforderlich, auch didaktische Überlegungen spielen eine gewichtige Rolle. Gerade wenn Inhalte sehr reduziert werden, ist es umso wichtiger, die Reihenfolge der Gedanken festzulegen. Es geht darum einschätzen zu können, wie ein Gedankengang in sich geschlossen ist, weil das die Wahrscheinlichkeit erhöht, dass auch für andere der Gedankengang naheliegend ist.

Reduktion auf das Wesentliche bedeutet auch, dass auf Fachsprache weitgehend verzichtet wird. Da es Anliegen des Projekts war, nicht allen, aber zumindest sehr vielen unterschiedlichen Menschen die Chance zur Teilhabe zu geben, wurde ein großer Schritt in Richtung einer »universellen Sprache« versucht: Gemeint ist der Einsatz der Leichten Sprache.

Der wichtigste Aspekt der Leichten Sprache ist, dass sie sich an erwachsene Menschen richtet, nicht an Kinder. Bei Texten in Leichter Sprache handelt es sich nicht um sprachliche Vereinfachungen, sondern um Sätze, die nach bestimmten und verbindlichen Regeln verfasst wurden. Die Bildungsinhalte, sollen sie für »alle« Menschen zugänglich gemacht werden, dürfen weder verfälscht, simplifiziert noch minimalisiert werden. Nur auf diese Weise ist zu gewährleisten, dass viele Menschen von dem Angebot von Texten in Leichter Sprache profitieren können. Damit wird ein wichtiger Aspekt angesprochen, der oftmals falsch eingeschätzt wird: Menschen mit Behinderungen sind sowohl mit komplexen Sachverhalten konfrontiert als auch an ihnen interessiert genauso wie andere Menschen auch.

Textgestaltung in Leichter Sprache

Leichte Sprache folgt besonderen Regeln. Dass mitunter enge Verbindungen zu den Vorschlägen bestehen, die Dawid und Schlesinger[51] für die Erstellung von Museumstexten vorgelegt haben, sei nur am Rande erwähnt. Um die Regeln für Leichte Sprache besser verständlich zu machen, werden sie im Folgenden mit Beispielen illustriert.

In Ausnahmefällen wurden einzelne Regeln nicht angewendet, wenn andere Gründe es sinnvoll erscheinen ließen. Diese Ausnahmefälle wurden mit den Prüfern diskutiert von den Prüfern akzeptiert. Zur Anwendung kommen aber auch weitere Regeln, die sich einer einfachen Erläuterung entziehen. Das betrifft zum Beispiel Veränderungen in der Reihenfolge der Aussagen, das betrifft Kürzungen resp. Ergänzungen mit Beispielen. Aus diesen Gründen bedürfen die Texte in Leichter Sprache einer Prüfung durch ausgebildete Personen. Die Prüfer legen fest, ob ein Text tatsächlich die an einen Text in Leichter Sprache gestellten Anforderungen erfüllt.

Zunächst ist bei Texten in Leichter Sprache auffällig, dass die Schriftgröße bei mindestens 14 pt liegt. Es wird eine serifenlose Schrift verwendet. Die erste Schrift, die der Verordnung über barrierefreies Lesen entspricht, ist die »FrutigerNext LT W1G«.

Die Sätze beginnen stets auf der linken Seite, die Sätze laufen ungleichmäßig aus (Flattersatz). Blocksatz oder Zentrierung sollten nicht zum Einsatz kommen. Ein anderthalbfacher Zeilenabstand ist besser geeignet als ein einfacher. Die beste Lesbarkeit ist durch Verwendung von dunkler Schrift auf einem hellen Untergrund zu erzielen.

Der Satzbau ist einfach. Redewendungen, Metaphern sollten vermieden werden.

Der Stuhl hat 3 Stuhl-Beine aus Holz.
Das 4. Stuhl-Bein gehört zu der Frau.

Fragen sind als Überschrift mitunter gut geeignet, im Text sind sie eher ungünstig. Hier finden sie allerdings häufiger Verwendung.

Ist Ihnen etwas aufgefallen?

Die Frage verweist auf eine weitere Regel für Leichte Sprache: Die Personen sollen direkt angesprochen werden.

Satzanfänge mit *oder/wenn/weil/aber/und* sind möglich.

Und einen schwarzen Hut.

Die Sätze sind kurz und umfassen nur eine Aussage; weitere Information, die in schwerer Sprache etwa in einem Nebensatz untergebracht wird, schließt in der folgenden Zeile oft nur in einem unvollständigen Satz an.

Edgar Degas ist im Jahr 1834 geboren.
In Frankreich.

Aufzählungen stellen eine weitere Alternative dar. Damit stehen Texte in leichter Sprache in deutlichem Kontrast zu dem Bemühen, Texte zu komprimieren, um einer Dominanz der Sachinformation in der Ausstellung vorzubeugen.

Viele Menschen in Deutschland kennen:
– die Taufe
– oder die Konfirmation.

Ist ein Nebensatz erforderlich, so wird nach Sinneinheiten getrennt.

Die Hinweise helfen dem Betrachter,
das Kunst-Werk zu verstehen.

Diese Trennung sollte generell nicht über einen Spalten- oder Seitenwechsel erfolgen. Silben werden nicht getrennt. Üblicherweise werden Personalpronomen eingesetzt, um Wiederholungen zu vermeiden. In Leichter Sprache ist durch Wiederholung größere Klarheit zu erzielen.

Der Mann hat ein Tierfell um.
Der Mann trägt Haar-Schmuck.

Präsens ist am besten. Um Vergangenheit sprachlich deutlich werden zu lassen, sollte nach Möglichkeit Perfekt verwendet werden.

Die Pelikan-Werke haben das Kunst-Werk gekauft.

Der Konjunktiv ist zu vermeiden. Es sollten einfache Wörter benutzt werden, Wörter, die etwas genau beschreiben.

Und das ist die Aufgabe von diesem Buch.

Der Genetiv wird, wie in diesem Beispiel zu ersehen, durch von, von dem oder vom ersetzt. Verben sind günstiger als Substantive. Passivkonstruktionen sollten nicht eingesetzt werden. Abkürzungen sollten nicht verwendet werden: Die betreffenden Wörter werden ausgeschrieben.

Zum Beispiel: das gegenüberliegende Haus.

Satzzeichen werden gebraucht, Anführungsstriche, Klammer und andere Zeichen sind dagegen zu vermeiden. Für die gleichen Dinge oder Personen werden immer die gleichen Wörter verwendet.

Der Reiter beugt sich dem Pferd zu.
Der Reiter klopft dem Pferd aufmunternd auf den Hals.

Alles schwer Lesbare sollte vermieden werden, dazu gehören nur große Buchstaben, kursive Schrift, Unterstreichungen und ein vergrößerter Zeichen-Abstand. Zur Hervorhebung können einzelne Wörter fett gedruckt werden. Charakteristisch ist, dass Verneinungen herausgehoben werden, indem die betreffenden Wörter fett gedruckt werden.

*Er ist **nicht** weggegangen.*

Grundsätzlich ist jedoch zu versuchen, eine positive Sprache zu verwenden. Manche Wörter, insbesondere zusammengesetzte Begriffe, sind in zwei durch Bindestrich verbundenen Wörtern leichter lesbar und verständlicher. Schwache Verben erleben ihren zweiten Frühling.

Kunst-Betrachtungen

Fachwörter und Fremdwörter werden möglichst vermieden. Ist das nicht möglich oder ist es sinnvoll, einen Fachbegriff in den Horizont zu rücken, so kann das auf verschiedene Weise geschehen, z.B. über den Hinweis auf schwere Sprache und eine gute Erklärung, was gemeint ist.

Allegorisch ist ein schweres Wort.

Mitunter sind Hilfestellungen für die Aussprache der Wörter sinnvoll.

Das spricht man so aus: mü-to-lo-gi.

Wenn möglich, werden auch Abbildungen oder kleine Visualisierungen an Stelle langer Erklärungen eingesetzt.

Allegorisch bedeutet:
Die Person auf dem Bild stellt etwas dar.
Zum Beispiel:
Eine Person mit Musik-Instrument stellt Hören dar.
Eine Person mit Lupe stellt Sehen dar.

Das Verstehen der Texte kann auch dadurch vereinfacht werden, dass ein Sachverhalt in größerer Ausführlichkeit erläutert wird. In schwerer Sprache reicht es aus, den ersten Satz zu schreiben, in leichter Sprache wird der Sachverhalt noch weiter präzisiert. Bei einer genaueren Analyse der Texte in Leichter Sprache fällt auf, dass insbesondere Zahlen mitunter recht kreativ geschrieben werden. Zahlen und viele Zeichen stellen besondere Schwierigkeiten dar, die nach Möglichkeit vermieden werden sollten.

Der Künstler lebte vor 4 Hundert Jahren.
Jesus und Maria lebten vor 2 Tausend Jahren.

Jahreszahlen sollten mit dem Zusatz Jahr versehen werden.

Im Jahr 1917 stirbt Edgar Degas.

Anregung zum Denken
»Denken ist nicht Wiederholung eines bereits bekannten Zusammenhangs oder der Nachvollzug von Abstraktionsleistungen und entdeckten Kausalitäten, sondern der Vorgang, der darin besteht, das Ungedachte ins Denken zu ziehen, dasjenige sicht und spürbar zu machen, was im Prozess der Aneignung aus guten oder schlechten Gründen ignoriert, verdrängt, untergeordnet oder marginalisiert wurde. Deshalb ist gerade der Widerstand, der aus dem praktischen Tun des Ausstellens mit seinen vielfältigen Einflüssen entsteht, die nichts mit den Intentionen und dem Denken zu tun zu haben scheinen, eine produktive Kraft, die das eigene Denken ex-zentrisch macht und aus der gesicherten Bahn wirft.«[52] Dem Museumsbesucher wird damit die Interpretationshoheit eingeräumt und nicht vorgegebenes Wissen[53] als nicht hinterfragbar vorgesetzt.

Die eingesetzte Lehrmethode folgt Prinzipien der Lehrkunst.[54] Die Analyse der beispielhaften Bildbetrachtungen zeigt, dass eine Verwandtschaft zum genetischen Lehren besteht. Genetisch bedeutet, dass die grundlegenden Inhalte der Welt selbstständig zu entwickeln sind. Dabei geht es weniger um das exakte Nachvollziehen geschichtlicher Entwicklungen als um das schrittweise Entwickeln eigener Lösungen und das Nachvollziehen der logischen Zusammenhänge. Wichtig ist die selbstständige Erfahrung beim Lösen von Problemen.

Es wird exemplarisch an wenigen, aber äußerst sorgfältig ausgewählten Kunstwerken gelehrt. Exemplarisch bedeutet in diesem Zusammenhang, dass Arbeitsmethoden und Problemlösestrategien entwickelt werden können, die auch

auf andere Sachverhalte übertragbar sind. Im Vordergrund steht das vollständige Verstehen eines Sachverhalts anstelle der Anhäufung von unverstandenen, auswendig gelernten Merksätzen und Definitionen.

Sokratisch zu lehren bedeutet, dass die zu lernenden Inhalte schrittweise erarbeitet werden. Ausgangspunkt ist der Alltag. Der Text versucht, die Aufgabe des Lehrenden zu übernehmen. Er gibt Impulse und Anregungen; fragt nach; stellt in Zweifel, verfremdet, ermutigt: Das ist das sokratische Prinzip.

Das Ziel ist es, verstandenes Wissen zu erzeugen. Das verstandene Wissen kann in eigenen Worten wiedergegeben werden; es wird nachhaltig gelernt, d.h. steht später zur Verfügung und ist auf andere Situationen übertragbar (Transfer). Es handelt sich um einen kontinuierlichen Prozess; Wissenschaft steht am Ende eines Kontinuums, das mit Alltagserfahrungen beginnt. Im Museum kann ein vertiefter Kontakt zur Kultur hergestellt und ein Ausgleich für oft geringe Kenntnisse der abendländischen Kultur geschaffen werden.

»Isokephalie«
»Der Kunstbetrachter ist nicht der Unwissende, der zu belehren ist, sondern Partner in der Auseinandersetzung mit dem Kunstwerk«.[55]

Die sokratische Gesprächsführung ist gekennzeichnet durch eine »Abstinenz gegenüber jeder Form dogmatischer Wissensvermittlung: Sie vermeidet bewusst, neue 'Wahrheiten' zu lehren, sondern zeigt mit Hilfe ihrer Fragetechnik den Weg auf, wie der Gesprächspartner seine individuelle Wahrheit selbst finden kann«.[56]

Die Kunst-Betrachtungen sind auf Selbst-Bildung angelegt. Die Verantwortung hat der Verantwortliche: Die Person, die auf freiwilliger Basis ins Museum kommt, um Anregungen zu erhalten, um sich weiterzubilden, vielleicht auch nur, um ein unerwartetes Angebot zur Selbst-Bildung wahrzunehmen. Die Freiwilligkeit des Unternehmens erfordert eine Zurückhaltung hinsichtlich des Lernangebots seitens des Anbieters. Nur auf Augenhöhe kann dies geschehen. Mit dem Begriff der »Isokephalie« soll diese Grundvoraussetzung angemahnt werden. Nachhaltige Bildungsprozesse werden nicht angeregt, wenn der Lernende nicht ernst genommen wird, insbesondere gilt dies bei erwachsenen Personen.

In der Archäologie und Kunstgeschichte wird mit dem Begriff »Isokephalie« ausgedrückt, dass die Köpfe der dargestellten Personen etwa auf gleicher Höhe liegen im Unterschied zu Darstellungen, bei denen unbedeutendere Personen auch kleiner dargestellt werden.

Orientierung an Leitlinien der Lehrkunst
Dieser letzte Aspekt ist Ziel jeder Lehre und vielfach formuliert worden, z.B. durch Maria Montessori. ‚Hilf mir, es selbst zu tun' lautet die oft zitierte, prägnante Formulierung. Beeindruckend auch die Formulierung von Laotse: »Der beste Führer ist der, dessen Existenz gar nicht bemerkt wird, der zweitbeste der, welcher geehrt und gepriesen wird, der nächstbeste der, den man fürchtet und der schlechteste der, den man hasst. Wenn die Arbeit des besten Führers getan ist, sagen die Leute: 'Das haben wir selbst getan'«.

Wird 'Führer' durch Lehrer ersetzt, so passt der Ausspruch vollkommen. Leitet ein erfahrener Lehrer (master teacher) die Lernprozesse, so können die Lernenden die notwendigen Konstruktionsprozesse vornehmen. Die Lehrkraft ist nach wie vor die wichtigste Person im Unterricht – das hat auch die Mega-Studie von John Hattie[57] erwiesen.

grundlegend für die arbeit mit besuchern ist, dass dem kunst-betrachter keine fertigen texte zugemutet werden, die ihn klein und ungebildet erscheinen lassen (könnten).

(i) Die Informationen entfalten sich entlang eines gedachten Weges, den der Besucher durch das Lesen und Betrachten des Kunstwerks in Gedanken geht. Die auf dem Weg erfahrenen Kenntnisse und Fertigkeiten sind im nächsten Moment Eigentum des Kunstbetrachters.

Permanent wird der Leser aufgefordert, das Erfahrene mit seinen Vorkenntnissen abzugleichen.

Die Vorgehensweise veranlasst den Betrachter zum kontinuierlichen Entwickeln eigener Gedanken. Und diese Gedanken erscheinen dem Leser dann als seine eigenen Gedanken, obwohl sie tatsächlich durch den Text initiiert worden sind. Der Text erfüllt somit die Funktion, Konstruktionsleistungen zu veranlassen.

der kurs war sehr nützlich und hilfreich für mich.

»Der Kurs war sehr nützlich und hilfreich für mich. Ich habe viele neue Wörter gelernt. Ich habe auch der Beschreibung von Bildern gelernt. Das war sehr wichtig für mich um die Sprach Klausur zu schaffen. Außerdem habe ich die Farben und die Formen zu erkennen gelernt. Schließlich habe ich über interessanten Themen diskutiert und überlegt und jetzt kenne ich vieles über die deutsche Gesellschaft.«

Zu Beginn des insgesamt 30 Stunden umfassenden Kurses hatte der Proband Deutsch Kenntnisse auf A2-Niveau. Das Sprechen gelang recht gut, Schwierigkeiten ergaben sich beim Verstehen komplexer Sprache und insbesondere im Schriftlichen. Der von ihm verfasste Text oben zeigt, welche Sicherheiten er erhalten hat. Es ist in hohem Maße wichtig, dass die Studierenden aus fremden Kulturen in die Lage versetzt werden, sich mit anderen Kommilitonen unterhalten zu können. Ist das nicht möglich, so erfolgen Gespräche nur mit Menschen aus dem eigenen Kulturkreis, damit überhaupt Kommunikation stattfinden kann.

1
»A museum is a non-profit, permanent institution in the service of society and its development, open to the public, which acquires, conserves, researches, communicates and exhibits the tangible and intangible heritage of humanity and its environment for the purposes of education, study and enjoyment« (ICOM) – »Ein Museum ist eine gemeinnützige, auf Dauer angelegte, der Öffentlichkeit zugängliche Einrichtung im Dienste der Gesellschaft und ihrer Entwicklung, die zum Zwecke des Studiums, der Bildung und des Erlebens materielle und immaterielle Zeugnisse von Menschen und ihrer Umwelt beschafft, bewahrt, erforscht, bekannt macht und ausstellt« (Ethische Richtlinien für Museen von ICOM, 2010).

2
Belting, H. (2014): Medium – Bild – Körper: Einführung in das Thema. In: Rimmele, M. / Sachs-Hornbach, K. / Stiegler, B.: Bildwissenschaft und Visual Culture. Bielefeld: transcript, S. 235 – 260.

3
Tagebucheintrag für den 11. November 1898: »Abends zeichne ich jetzt Akt, lebensgroß. Die kleine Meta Fijol mit ihrem kleinen frommen Cäciliengesicht macht den Anfang. Als ich ihr sagte, sie solle sich ganz ausziehen, antwortete das kleine energische Persönchen: »Nee, dat do ick nich«, ich brachte sie zu Halbakt und gestern, durch eine Mark, erweichte ich sie ganz. Aber innerlich errötete ich und haßte mich Versucher. Sie ist ein kleines, schiefbeiniges Geschöpflein, und doch bin ich froh, wieder einmal einen Akt in Muße zu betrachten.«
Busch, G. von Reinken, L. (Hrsg.) (1979): Paula Modersohn-Becker in Briefen und Tagebüchern. Frankfurt am Main: Fischer.

4
Vgl. Gaedtke-Eckardt, D.-B. (2012): Facetten menschlichen Jagdeifers: Nahrung, Mode, Sport. In: Im Reich der Tiere. Ausstellung des Niedersächsischen Landesmuseums Hannover, hrsg. v. K. Lembke. Köln: Wienand, S. 60 – 69.

5
Vgl. Gaedtke-Eckardt, D.-B. (2012): Facetten menschlichen Jagdeifers: Nahrung, Mode, Sport. In: Im Reich der Tiere. Ausstellung des Niedersächsischen Landesmuseums Hannover, hrsg. v. K. Lembke. Köln: Wienand, S. 60 – 69.

6
Bade, P. (2009): Bühne Bordell Boudoir. In: Ausstellung Degas: Intimität und Pose. Hamburger Kunsthalle 2009. München: Hirmer, S. 39 – 57.

7
Vgl. Wolf, M. (2009): Biographie. In: Ausstellung Degas: Intimität und Pose. Hamburger Kunsthalle 2009. München: Hirmer, S. 323 – 327.

8
Vgl. Valéry, P. (1940): Tanz – Zeichnung und Degas. Berlin und Frankfurt A.M: Suhrkamp Verlag.

9
Vgl. Gaedtke-Eckardt, D.-B. (2009): »Kunst gibt nicht das Sichtbare wieder, sondern macht sichtbar« (Klee) oder wie Raumansichten die Kreativität fördern können. In: Gaedtke-Eckardt, D.-B. / Kohn, F. / Krinninger, D. / Schubert, V. / Siebner, B.S.: Raum-Bildung: Perspektiven. München: kopaed, S. 177 – 195.

10
Vgl. Büttner, N. (2007): Rubens. München: Beck.

11
Vgl. Wegener, U. (1999): Künstler, Händler, Sammler. Zum Kunstbetrieb in den Niederlanden im 17. Jahrhundert. Meisterwerke zu Gast in der Niedersächsischen Landesgalerie Hannover IV, hrsg. v. H. Grape-Albers. Hannover.

12
Vgl. Wegener, U. (2000): Die holländischen und flämischen Gemälde des 17. Jahrhunderts. Niedersächsisches Landesmuseum Hannover, Landesgalerie, hrsg. von H. Grape-Albers. Hannover.

13

Vgl. Henning, M. (1987): Die Tafelbilder Bartholomäus Sprangers (1546-1611). Höfische Malerei zwischen »Manierismus« und »Barock«. Essen: Die blaue Eule.

14

Vgl. Hagenow, G. (1982): Aus dem Weingarten der Antike. Mainz: Zabern.

15

Vgl. Grohn, H.W. (1995): Die italienischen Gemälde. Niedersächsisches Landesmuseum Hannover, Landesgalerie, hrsg. v. H. Grape-Albers. Hannover.

16

Vgl. Wegener, U. (1999): Künstler, Händler, Sammler. Zum Kunstbetrieb in den Niederlanden im 17. Jahrhundert. Meisterwerke zu Gast in der Niedersächsischen Landesgalerie Hannover IV, hrsg. v. H. Grape-Albers. Hannover.

17

Zum Beispiel Verena Krieger (2009) vertritt die Auffassung, dass es erst am Ende des Mittelalters einen Aufstieg zum Künstler gab. Demgegenüber betont Anton Legner (2009), dass sich schon im Mittelalter viele Handwerker als Künstler gesehen haben. Krieger, V. (2007): Was ist ein Künstler? Genie – Heilsbringer – Antikünstler. Eine Ideen- und Kunstgeschichte des Schöpferischen. Köln: Deubner. Legner, A. (2009): Der artifex. Künstler im Mittelalter und ihre Selbstdarstellung. Köln: Greven.

18

Vgl. Baxandall, M. (1983): Veit Stoß, ein Bildhauer in Nürnberg. In: Kahsnitz, H. (Hrsg.): Veit Stoß in Nürnberg. Werke des Meisters und seiner Schule in Nürnberg und Umgebung. Katalog zur Ausstellung im Germanischen Nationalmuseum. München: Deutscher Kunstverlag, S. 9 – 25.

19

Vgl. Schneider, U. (1983): Die wichtigsten Daten zur Leben und Werk des Veit Stoß. In: Kahsnitz, H. (Hrsg.): Veit Stoß in Nürnberg. Werke des Meisters und seiner Schule in Nürnberg und Umgebung. Katalog zur Ausstellung im Germanischen Nationalmuseum. München: Deutscher Kunstverlag, S. 351 – 353.

20

Vgl. Keuchel, S. (2012): Das Museumspublikum von morgen – Analyse einer empirischen Bestandsaufnahme. In: Staupe, G. (Hrsg.): Das Museum als Lern- und Erfahrungsraum. Grundlagen und Praxisbeispiele. Wien, Köln, Weimar: Böhlau, S. 69 – 77.

21

Weis, F. (2013): Museen alter Kunst. In: Schrübbers, C. (Hg.): Moderieren im Museum. Theorie und Praxis der dialogischen Besucherführung. Bielefeld: transcript, S. 67 – 86.

22

Vgl. Gaedtke-Eckardt, D.-B. (2013): Ein Museum für alle. Zum Potential des klassischen außerschulischen Lernorts für den gemeinsamen Unterricht. In: Sonderpädagogische Förderung heute 4, S. 411 – 423.

23

Vgl. Liebau, E. (2012): Ich-Bildung und Welt-Bildung von Kindern und Jugendlichen im Museum. In: Staupe, G. (Hrsg.): Das Museum als Lern- und Erfahrungsraum. Grundlagen und Praxisbeispiele. Wien, Köln, Weimar: Böhlau, S. 39 – 45.

24

Umfassend zu diesem Punkt informiert die Publikation: Föhl, P. S. (2007): Ausgewählte Vermittlungsmethoden für Menschen mit Lernschwierigkeiten im Museum. In: Föhl, P.S. / Erdrich, S. / John, H. / Maass, K. (Hrsg.): Das barrierefreie Museum: Theorie und Praxis einer besseren Zugänglichkeit. Ein Handbuch. Bielefeld: transcript, S. 121 – 130.

25

Vgl. Schwan, S. (2012): Lernpsychologische Grundlagen zum Wissenserwerb im Museum. In: Staupe, G. (Hrsg.): Das Museum als Lern- und Erfahrungsraum. Grundlagen und Praxisbeispiele. Wien, Köln, Weimar: Böhlau, S. 46 – 50.

26

Ebd. S. 46.

27

Vgl. ebd.

28

Lepp, N. (2012): Ungewissheiten – Wissens(v)ermittlung im Medium Ausstellung. In: Staupe, G. (Hrsg.): Das Museum als Lern- und Erfahrungsraum. Grundlagen und Praxisbeispiele. Wien, Köln, Weimar: Böhlau, S. 61 – 66.

29

Neuß, N. (2008): Medienpädagogik als Beitrag zur Bildlesefähigkeit. Lieber, G. (Hrsg.): Lehren und Lernen mit Bildern. Baltmannsweiler: Schneider Hohengehren, S. 91 – 102.

30

Kilger, G. (2012): Szenographie – Entwicklungen seit den 1970er Jahren. In: Museen zwischen Qualität und Relevanz. Denkschrift zur Lage der Museen. Für das Institut für Museumsforschung – Staatliche Museen zu Berlin und den Deutschen Museumsbund e.V. hrsg. von B. Graf und V. Rodekamp. Berlin. G + H Verlag Berlin, S. 155 – 162.

31

Ebd. S. 160.

32

Vgl. ebd. S. 161.

33

Rimmele, M. / Sachs-Hombach, K. / Stiegler, B. (2014): Vorwort. In: Rimmele, M. / Sachs-Hombach, K. / Stiegler, B. (Hrsg.): Bildwissenschaft und Visual Culture. Bielefeld: Transcript, S. 9 – 11.

34

Vgl. Arnold, R. (2007): Ich lerne, also bin ich. Eine systemisch-konstruktivistische Didaktik. Heidelberg: Carl-Auer.

35

Ebd. S. 111.

36

Vgl. ebd. S. 218.

37

Vgl. Baumgart, F. (2005): Theorien des Unterrichts. Erläuterungen – Texte – Arbeitsaufgaben. Bad Heilbrunn: Klinkhardt.

38

Der Begriff „Lernwissenschaft" stellt den Versuch einer Neubestimmung der Erziehungswissenschaft durch die OECD im Jahre 2002 dar; vgl. Becker, N. (2009): Lernen. In: Andresen, S. / Casale, R. / Gabriel, T. / Horlacher, R. / Larcher Klee, S. / Oelkers, J. (Hrsg.): Handwörterbuch Erziehungswissenschaft. Weinheim und Basel: Beltz, S. 577 – 591.

39

Sawyer, R.K. (2009): Kreativität. In: Andresen, S. / Casale, R. / Gabriel, T. / Horlacher, R. / Larcher Klee, S. / Oelkers J. (Hrsg.): Handwörterbuch Erziehungswissenschaft. Weinheim und Basel: Beltz, S. 507 – 519.

40

Vgl. Becker a.a.O., S. 577.

41

Dinkelaker, J. (2011): Lernen. In: Kade, J. / Helsper, W. / Lüders, C. / Egloff, B. / Radtke, F.-O. / Thole, W. (Hrsg.): Pädagogisches Wissen. Erziehungswissenschaft in Grundbegriffen. Stuttgart: Kohlhammer, S. 133 – 139.

42

Liebau a.a.O., S. 39.

43

Vgl. Besold, T.R. / Becker, N. / Dimroth, C. / Grabner, R. / Scheiter, K. / Völk, K. (2013): Lernen. In: Stephan, A. / Walter, S. (Hrsg.): Handbuch Kognitionswissenschaft. Stuttgart: Metzler, S. 344 – 360.

44

Billmayer, F. (2014): Bild als Text – Bild als Werkzeug. In: Lutz-Sterzenbach, B. / Peters, M. / Schulz, F. (Hrsg.) (2014): Bild und Bildung. München: kopaed, S. 743 – 748.

45

Vgl. Klafki, W. (1996): Neue Studien zur Bildungstheorie und Didaktik. Zeitgemäße Allgemeinbildung und kritisch-konstruktive Didaktik. Weinheim und Basel: Beltz, S. 43ff.

46

Vgl. Ebd.

47

Vgl. Kleinbub, I. (2009): Aufgaben zur Anschlusskommunikation: Ergebnisse einer Videostudie im Leseunterricht der vierten Klasse. In: Zeitschrift für Grundschulforschung 2/2, S. 69 – 81.

48

Kandel, E. (2012): Das Zeitalter der Erkenntnis. Die Erforschung des Unbewussten in Kunst, Geist und Gehirn von der Wiener Moderne bis heute. Aus dem amerikanischen Englisch von Martina Wiese. München: Siedler (4. Aufl.)

49

Ebd. S. 16.

50

Ebd. S. 245.

51

Dawid E. / Schlesinger R. (2002): Texte in Museen und Ausstellungen. Bielefeld: transript.

52

Tyradellis, D. (2014): Müde Museen. Oder: Wie Ausstellungen unser Denken verändern können. edition Körber-Stiftung. Hamburg.

53

Vgl. Mandel, B. (2012): Kulturvermittlung, Kulturmanagement und Audience Development als Strategien für Kulturelle Bildung. In: Bockhorst, H. / Reinwand, V.-I. / Zacharias, W. (Hrsg.): Handbuch Kulturelle Bildung. München: kopaed, S. 279 – 283.

54

Vgl. Berg, H. C. / Aeschlimann, U. / Eichenberger, A. (2002): Lehrstückunterricht. Exemplarisch – genetisch – dramaturgisch. In: Wiechmann, J. (Hrsg.): Zwölf Unterrichtsmethoden. Weinheim und Basel: Beltz, S. 99 - 113 (3. Aufl.).
Gaedtke-Eckardt, D.-B. (2011): Fördern durch Sachunterricht. Stuttgart: Kohlhammer.

55

Gaedtke-Eckardt, D.-B. (2011): Fördern durch Sachunterricht. Stuttgart: Kohlhammer, S. 110.

56

Stavemann, H.H. (2015): Sokratische Gesprächsführung in Therapie und Beratung. Weinheim, Basel: Beltz (3. Aufl.).

57

Hattie, J. (2014): Lernen sichtbar machen für Lehrpersonen. Überarbeitete deutschsprachige Ausgabe von »Visible Learning for Teachers« besorgt von Wolfgang Beywl und Klaus Zierer. Baltmannsweiler: Schneider.

Abbildung auf dem Titel
Antonio Zanchi, Erkenne dich selbst (Nosce te ipsum),
um 1660

Abbildung auf dem Frontispiz
Göttinger Barfüßer-Altar, Festtagsseite,
linker Flügel, 1424
Johann Heinrich Tischbein der Ältere,
Der Künstler und seine Töchter, 1774

S. 2
Landesmuseum Hannover,
Blick in die Dauerausstellung KunstWelten

S. 10
Landesmuseum Hannover, Außenansicht

S. 19
Georg Laves d. J., August Kestners Sammlung
in Rom, 1853

S. 25
Landesmuseum Hannover,
Blick in die Dauerausstelllung KunstWelten

S. 28
Paula Modersohn-Becker, Selbstbildnis mit
Hand am Kinn, 1906/07

S. 32
Edgar Degas, Tänzerin: Position de quatrième devant
sur la jambe gauche, 1882 und 1895, Wachsmodell
zwischen 1882 und 1895, Guss 1919 bis 1921

S. 32
Peter Paul Rubens, Madonna mit stehendem Kind,
um 1617

S. 32
Lovis Corinth, Reiter mit Diener und Hund, 1910

S. 33
Vilhelm Hammershøi, Interieur in der Strangade 30,
1901

S. 34
Paula Modersohn-Becker, Mädchen-Akt mit schwarzem
Hut, 1907

S. 34
Bartholomäus Spranger, Bacchus und Venus,
um 1596/97

S. 35
Veit Stoß und Werkstatt, Beschneidung Christi, um 1520

S. 36
Paula Modersohn-Becker, Mädchen-Akt mit schwarzem
Hut, 1907

S. 43
Paula Modersohn-Becker, Worpsweder Landschaft
mit rotem Haus, 1899

S. 44
Lovis Corinth, Reiter mit Diener und Hund, 1910

S. 46
Lovis Corinth, Reiter mit Diener und Hund, 1910,
Ausschnitt

S. 50/51
Lovis Corinth, Der Künstler und seine Familie, 1909,
Ausschnitt

S. 53
Lovis Corinth, Reiter mit Diener und Hund, 1910,
Ausschnitt

S. 54
Lovis Corinth, Reiter mit Diener und Hund, 1910,
Ausschnitt

S. 56
Max Liebermann, Biergarten, um 1915

S. 58
Landesmuseum Hannover,
Blick in die Dauerausstellung KunstWelten

Autor
Dagmar-Beatrice Gaedtke-Eckardt

Übersetzungen in Leichte Sprache
Hannoversche Werkstätten,
Büro für Leichte Sprache:
Alexa Köppen (Leitung)
Maike Busch
Andreas Finken
Sebastian Poerschke
Uwe Reinecke
Marc Prüsse
Britta Leesemann
Petra Voller

**Mitarbeit am Forschungsprojekt
der Leibniz Universität Hannover**
Anett Somogyi

Gestaltung
Anna-Lena Drewes

Fotografien
Kerstin Schmidt

Druck und Verarbeitung
Grafisches Centrum Cuno
GmbH & Co. KG, Calbe

Verlag
Sandstein Verlag
Goetheallee 6
01309 Dresden
www.sandstein-verlag.de

© 2017 Niedersächsisches
Landesmuseum Hannover,
Sandstein Verlag Dresden
Die Deutsche Nationalbibliothek
verzeichnet diese Publikation in der
Deutschen Nationalbibliografie;
detaillierte bibliografische Daten sind
im Internet über
http://dnb.ddb.de abrufbar.

Abbildungen, wenn nicht anders angegeben
© Landesmuseum Hannover

ISBN 978-3-95498-314-8